Pablo Neruda

LEBEN IN BILDERN

Herausgegeben von
Dieter Stolz

Pablo Neruda

Hans Christoph Buch

DEUTSCHER KUNSTVERLAG

»Mein Freund Pablo Neruda ist nicht nur ein großer Dichter, sondern ein Mensch, der sich, wie wir alle, vorgenommen hat, das Gute darzustellen in Gestalt des Schönen. Er hat stets Partei ergriffen für die Benachteiligten, die Gerechtigkeit fordern und dafür kämpfen. Mein Freund Pablo Neruda wird in die Enge getrieben wie ein Hund, und niemand weiß, wo er sich derzeit versteckt.«

Pablo Picasso beim Weltkongress der Intellektuellen in Wrocław, August 1948

Inhalt

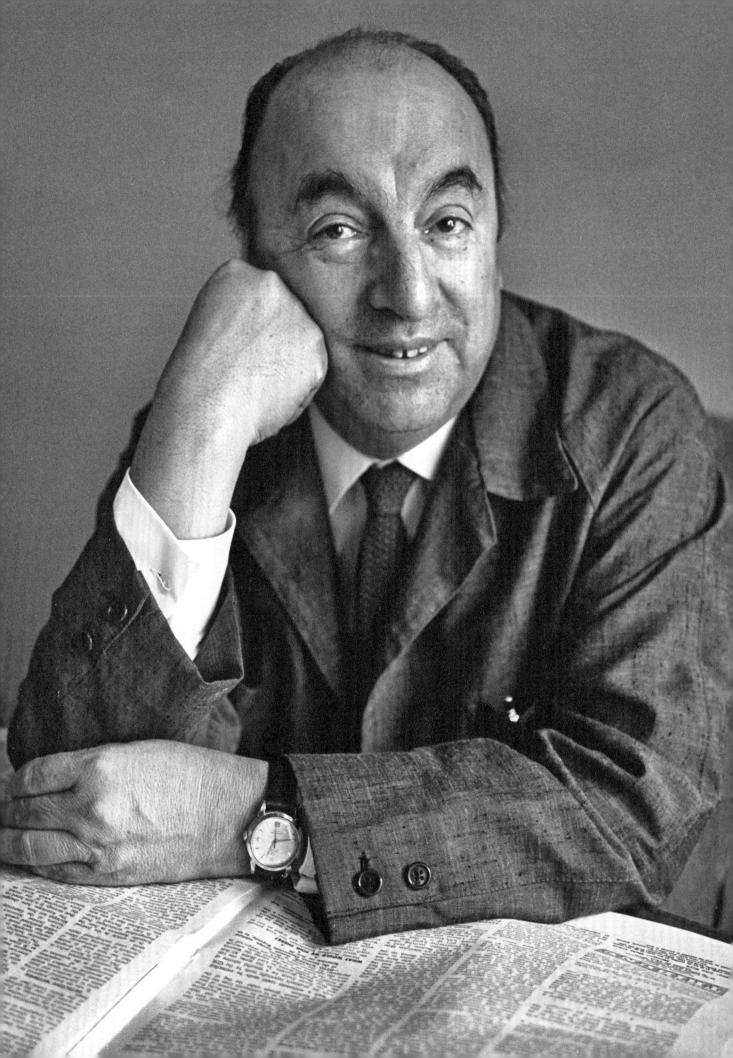

Dichtung und Wahrheit – Ich bekenne, ich habe gelebt

Confieso que he vivido: Pablo Nerudas Memoiren nahm ich ohne große Erwartungen zur Hand. Schnell geschrieben oder eilig diktiert in der hektischsten Phase seines Lebens, während er Salvador Allendes Volksfrontregierung als Botschafter in Paris vertrat und den Literaturnobelpreis in Stockholm entgegennahm, erschöpft von Repräsentationspflichten und offiziellen Ehrungen, hinterließ der krebskranke Dichter ein unvollendetes Manuskript, das von Frauen und Freunden unter Zeitdruck weitergeschrieben, redigiert und kompiliert wurde, angereichert mit Zeitungsartikeln, Notizen und Zitaten aus Nerudas Privatarchiv. Ich machte mich auf Schlimmes gefasst: egomanisches Eigenlob und narzisstische Selbstbespiegelung, gekoppelt mit halbherziger Distanzierung von politischen Fehltritten, die gleichzeitig dementiert und unfreiwillig bestätigt wurden. Aber ich hatte mich geirrt und wurde eines Besseren belehrt: *Ich bekenne, ich habe gelebt* ist ein Meisterwerk, schillernd zwischen Dichtung und Wahrheit und spannend zu lesen wie ein Abenteuerroman von Alexandre Dumas. Statt einer Charakteristik eine Textprobe: »Ich gestehe, Tapire sind mir ähnlich. Das ist kein Geheimnis. Eriwans Tapir döste in seinem Gehege an der Lagune. Als er mich sah, warf er mir einen Blick des Einverständnisses zu, möglicherweise waren wir uns einmal in Brasilien begegnet. […] Er warf mir einen glücklichen Blick zu und sprang ins Wasser, schnaubte wie ein Seepferd […] tauchte freudetrunken auf, schnaubte und prustete […]. ›Wir haben ihn nie so glücklich gesehen‹, sagte der Zoodirektor zu mir.«

* * *

Kindheits- und Jugenderinnerungen sind eine Goldmine der Literatur, denn hier ist jeder Autor – man denke nur an Proust oder Rousseau – am nächsten bei sich selbst. Das gilt auch für Neruda, der schon auf der ersten Seite seiner Autobiographie, dort, wo er das Klima seiner südchilenischen Heimat beschreibt, zu großer Form

Pablo Neruda 1962.

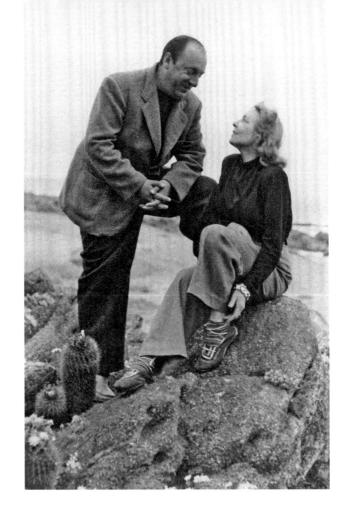

Pablo Neruda und seine zweite Frau Delia del Carril in Isla Negra. Aufnahme von 1939.

Pablo Neruda (2. v. l.), Matilde Urrutia und Jorge Edwards in den sechziger Jahren in Isla Negra.

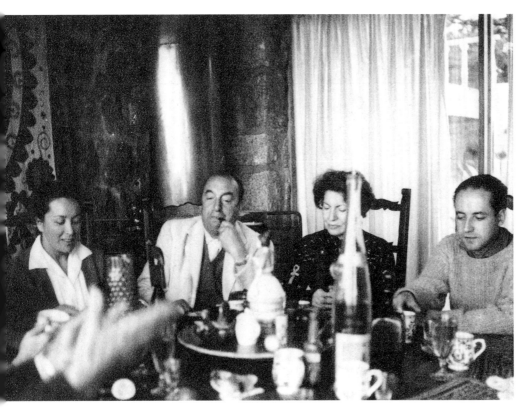

aufläuft: »Es regnete ganze Monate, ganze Jahre. Der Regen fiel in Fäden langer Glasnadeln, die auf den Dächern zerbrachen oder in durchsichtigen Wellen gegen die Fensterscheiben schlugen, und jedes Haus war ein Schiff, das in diesem Wintermeer mühsam in den Hafen gelangte. […] Nie werde ich die nassen Hosen an der Ofenglut vergessen und die vielen, wie kleine Lokomotiven dampfenden Stiefel. […] Auch die Erde schüttelte sich, bebend. Andere Male erschien auf der Kordillere ein Helmbusch aus schrecklichem Licht: Der Vulkan Llaima erwachte.«

Dieser Schilderung hat Jorge Edwards widersprochen, als der Dichter ihn und andere Debütanten zusammen mit Teilnehmern der kontinentalen Kulturkonferenz, eines von Neruda einberufenen Schriftstellertreffens, in sein Haus einlud – nicht nach Isla Negra, wohin er erst später zog, sondern nach Los Guindos am Stadtrand von Santiago, wo er mit seiner zweiten Frau Delia del Carril residierte. »Das Vaterland«, rief Edwards und stieg, um den Gastgeber zu provozieren, auf einen Stuhl: »Das Vaterland sind nicht die großen Vulkane, die arteriengleichen Flüsse, die Bergketten, die Urwälder des *Großen Gesangs*. Nichts davon! Das Vaterland sind die Tanten!« Neruda drohte ihm scherzhaft mit der Faust, aber zur Überraschung seiner Gäste, die mehr Respekt erwarteten gegenüber der von weither angereisten Literaturprominenz, verteidigte er Jorge Edwards mit dem Argument, auch er und seine Freunde seien frech und ungebärdig gewesen und hätten Chiles Establishment mit Provokationen genervt. Zum Beweis zitierte er seinen in früher Jugend gedichteten Vers: »Vaterland, trauriges Wort wie Thermometer oder Aufzug.« So geschehen im April 1953, kurz nach Stalins Tod – Jorge Edwards war 21, Neruda 48 Jahre alt. Schon hier wird klar, wie und warum der Dichter Weltgeltung erlangt hat über den provinziellen Rahmen der chilenischen Literatur hinaus: Ein Kennzeichen seiner Sprache und seines Stils ist das Überraschungsmoment, der abrupte Übergang von Pathos und Sentimentalität zu bitterem Spott und bissigem Humor, der die Leser aus dem Wolkenkuckucksheim poetischer Inspiration auf den Boden der Tatsachen zurückstößt. Ein Wechselbad der Gefühle, vergleichbar mit Heinrich Heines Poetik der Desillusion. Neruda hatte ein gesundes Misstrauen gegen Abstraktionen und vorschnelle Verallgemeinerungen, auch von Seiten der Kommunistischen Partei, deren Direktiven er sich unterordnete – scheinbar widerspruchslos, obwohl bei genauer Lektüre ein an den listenreichen Brecht erinnerndes Aufmucken zu spüren ist. Brechts Devise: Die Wahrheit ist konkret, hätte ebenso gut zu dem chilenischen Poeten gepasst.

Der 3125 Meter hohe und achtzig Kilometer
östlich von Temuco liegende Vulkan Llaima.
Aufnahme von 1905.

Neruda war kein philosophischer Kopf, er dachte in Bildern und Metaphern, nicht in exakten Begriffen, die logisch deduziert oder dialektisch aufeinander bezogen werden, und hielt sich lieber an den gesunden Menschenverstand, eine Bauernschläue, die ihn vor metaphysischen Spekulationen bewahrte: Als anti-intellektueller Intellektueller fühlte er sich unter Mineros, Campesinos und Gauchos wohler als auf dem Podium einer Akademie; aber auch den Umgang mit der Großbourgeoisie hat Neruda nicht verschmäht. Chile ist ein langgestrecktes, dünn besiedeltes Land, und obwohl soziale Gegensätze hier schroffer hervortraten als anderswo, blieb man über Klassengrenzen hinweg im Gespräch. Erst Pinochets Militärregime hat den familiären Umgang beendet, Verwandte und Freunde entzweit: Seitdem stehen Linke und Rechte unversöhnlich gegeneinander, und ein nie verheilter Riss geht durch das Land, der als Phantomschmerz bis heute weiterwirkt.

* * *

Damit nicht alles falsch wird, mache ich an diesem Punkt eine Zäsur. Im November 2016, kurz bevor es auf der Südhalbkugel Sommer wird, habe ich Chile bereist, Nerudas Domizile besichtigt und mit seinen Freunden und Kollegen gesprochen, soweit diese noch am Leben sind. Es war nicht mein erster Besuch in Chile, aber es ging mir darum, meine Eindrücke von Land und Leuten aufzufrischen und den Dichter zurückzuversetzen in sein Umfeld, den kulturellen Kontext, ohne den sein Leben und Werk kaum zu verstehen ist. Um Pflöcke einzuschlagen, habe ich mir Stichworte notiert zu Themen wie Herkunft und Eltern, Heimat und Fremde, Flucht und Exil, die den folgenden Überlegungen als Leitfaden dienen sollen, denn Pablo Neruda war kein ortsfester Autor wie etwa Franz Kafka; er hat doppelt so lange gelebt wie Georg Büchner, und rückblickend scheint es, als sei er stets auf Achse gewesen, ein nomadisierender Dichter wie Rubén Darío oder Arthur Rimbaud.

»Wer Neapel im Norden vermutet, irrt sich oder ist schlecht platziert«, schreibt Reinhard Lettau in seinem Buch *Zur Frage der Himmelsrichtungen*, aber das Bonmot ergibt nur auf der Nordhalbkugel einen Sinn: In Santiago hätte ich um ein Haar den Rückflug verpasst, weil ich, der Mittagssonne folgend, gen Norden statt nach Süden fuhr. In Chile haben Himmelsrichtungen und Klimazonen die Plätze getauscht, der Süden, wo Pablo Neruda aufwuchs, ist nass und kalt, der Norden wüstenhaft trocken und heiß. Hinzu kommt, dass jeder zweite Bewohner des Pazifikstaats dichtet, malt oder musiziert, was nicht

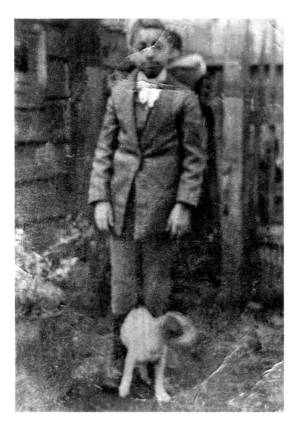

Pablo Neruda als Schüler 1911
in Temuco.

Blick über Temuco. Historische
Ansichtskarte.

TEMUCO, Panorama HR.

heißen soll, dass alle Chilenen professionelle Künstler sind. Doch ebenso leidenschaftlich wie über die Präsidentschaftswahlen wird in den Literatencafés von Santiago und Valparaíso über die Romane von Roberto Bolaño und die Gedichte von Nicanor Parra diskutiert. Ganz Chile, so scheint es, ist vertieft in ein endloses Streitgespräch über Literatur, die, anders als hierzulande, keine Privatsache, sondern eine öffentliche Angelegenheit ist. Nur so ist es zu erklären, dass Pablo Neruda nach Erscheinen seines ersten Gedichtbands *Abend- und Morgendämmerung (Crepusculario)* mit nur 23 Jahren als Konsul nach Rangun entsandt wurde. Den Begriff Seiteneinsteiger gab es noch nicht, die Sache aber sehr wohl, und den heute märchenhaft anmutenden Auftakt zu seiner diplomatischen Karriere schildert Neruda so: »›Welche Posten sind im Dienst frei?‹ fragte der Minister. Der adrette Beamte […] nannte die Namen mehrerer, über die ganze Welt verstreuter Städte, von denen ich nur einen aufzuschnappen vermochte, den ich nie gehört oder gelesen hatte: Rangoon. ›Wohin wollen Sie gehen, Pablo?‹ fragte der Minister. ›Nach Rangoon‹, antwortete ich ohne Zaudern. ›Ernennen Sie ihn‹, befahl der Minister meinem Beschützer, der hinauslief und alsbald mit der Ernennungsurkunde zurückkehrte.«

* * *

Pablo Neruda wurde am 12. Juli 1904 als Ricardo Eliécer Neftalí Reyes Basoalto in Parral, einem Dorf im Süden Chiles, geboren. Ob er unter diesem Namen Weltruhm erlangt hätte, sei dahingestellt. Ab 1920 veröffentlichte er Gedichte unter einem von dem tschechischen Schriftsteller Jan Neruda entlehnten Künstlernamen, den er erst 1946 ins Melderegister eintragen ließ, ein symbolischer Akt, bei dem der Staatsbürger mit dem Dichter verschmolz – erst das Pseudonym machte Neruda zu einer literarischen Person. Sein Vater war Lokomotivführer gewesen; von ihm hatte er das Fernweh und die dazugehörige Rastlosigkeit geerbt. Nerudas Mutter, eine Volksschullehrerin, starb sechs Wochen nach seiner Geburt an Tuberkulose, und vielleicht ist dies der Grund, warum Neruda, auf der Suche nach Ersatzmüttern, reifen Frauen den Vorzug gab und sich in die zwanzig Jahre ältere Delia del Carril verliebte, die er nach der Trennung von seiner ersten Frau heiratete. Aber ich eile den Ereignissen voraus. 1906 zog der Vater nach Temuco und heiratete seine Geliebte Trinidad Candia Marverde, mit der er, wie damals üblich, im Konkubinat zusammengelebt hatte. Hier besuchte Neruda das Gymnasium und lernte, um Baudelaire im Original lesen zu können, Französisch. Er dichtete von Verlaine und Rimbaud inspirierte Verse und zog 1921 in

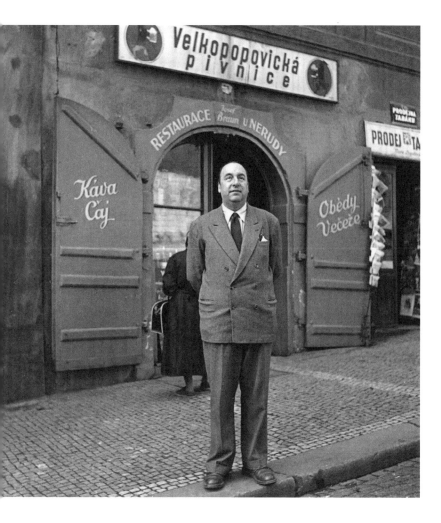

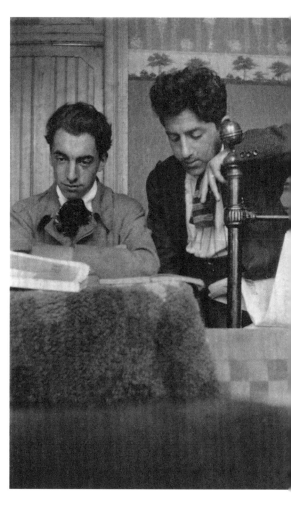

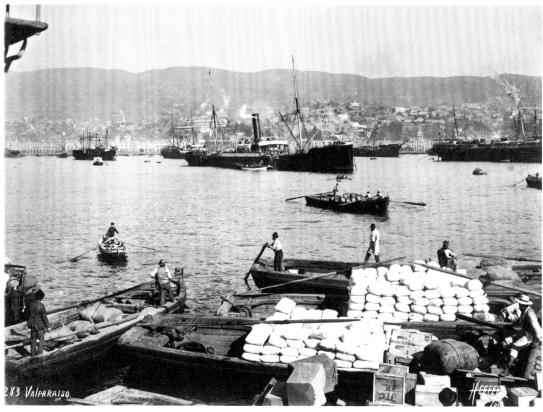

283 VALPARAISO.

die Metropole Santiago, um Gleichgesinnte kennenzulernen und zu studieren.

»Ich verteidigte meine Provinzgewohnheiten und arbeitete in meinem Zimmer, schrieb mehrere Gedichte am Tag und trank dazu ungezählte Tassen Tee, den ich mir selber braute. Doch außerhalb meines Zimmers und meiner Straße zog das turbulente Leben der Schriftsteller jener Zeit mich besonders an. Diese trafen sich nicht in Cafés, sondern in Bierkellern und Tavernen. Unterhaltungen und Verse machten die Runde bis zum Morgengrauen. Mein Studium hatte das Nachsehen.«

Von Santiago siedelte er über in die Hafenstadt Valparaíso, die an San Francisco erinnert mit ihren steilen Hügeln, auf die gewundene Treppen führen, die Neruda in seiner Autobiographie verewigt hat: »Treppen, die der aus Asien zurückgekehrte Seemann erklomm […]! Treppen, die ein Betrunkener wie ein schwarzer Meteor hinabstürzte! Treppen, auf denen die Sonne steigt, um den Hügeln Liebe zu spenden! Wenn wir alle Treppen Valparaísos begangen haben, sind wir um die Welt gereist.«

Die Weltreise zum Dienstantritt in Burma führte Neruda über Buenos Aires in die Hauptstadt des 19. Jahrhunderts, nach Paris, das ihm schon beim ersten Augenschein als Stadt seiner Träume erschien, die er zum bevorzugten Aufenthaltsort erkor. »Für uns, Provinzbohemiens Südamerikas, bestanden Paris, Frankreich und Europa aus zweihundert Metern und zwei Ecken: Montparnasse, La Rotonde, Le Dôme, La Coupole und drei oder vier weitere Cafés. […] Jeden Augenblick gab es Radau, und schon wurde ein Argentinier von vier Kellnern gepackt […] und unsanft auf die Straße gesetzt. Unseren Vettern aus Buenos Aires gefiel diese rüde Art keineswegs, bei der […] ihre Frisur zerstört wurde. Zu jener Zeit war Haarpomade ein wesentlicher Bestandteil der argentinischen Kultur.«

* * *

Reisen bildet: Wenn jemand eine Reise tut, so kann er was erzählen, heißt ein vielzitierter Vers von Matthias Claudius. Noch wichtiger als die Erfahrung der Fremdheit oder der exotischen Ferne ist der fremde Blick, den der Reisende auf seine Herkunft und Heimat wirft. Anders ausgedrückt: Ohne seine wiederholten, immer länger werdenden Aufenthalte in Paris, deren Höhepunkt die Ernennung zum Botschafter durch Salvador Allende war, ohne seine aus erster Hand

»Als ich vierzehn Jahre alt war, verfolgte mein Vater argwöhnisch meine literarische Tätigkeit. Um die Veröffentlichung meiner ersten Verse zu vertuschen, suchte ich mir einen Nachnamen, der völlig unverdächtig war. In einer Zeitschrift fand ich diesen tschechischen Namen, ohne überhaupt zu wissen, dass es sich um einen vom ganzen Volk verehrten großen Schriftsteller handelte.«*
Neruda im August 1949 vor dem Prager Wohnhaus des Dichters Jan Neruda.

»Das Leben jener Jahre […] war eine Hungerkur. Einige der Dichter, die ich in jenen Tagen kennenlernte, erlagen der strengen Armenkost. Unter ihnen erinnere ich mich an einen meines Alters, doch größer und unansehnlicher als ich, dessen feinsinnige Lyrik voller Wesenhaftigkeit jeden Hörer in ihren Bann zog. Er hieß Romeo Murga.«
Pablo Neruda (r.) und Romeo Murga. Foto von 1921.

Der Hafen von Valparaíso, aufgenommen um 1915.

George Orwell (hinten, 3. v. l.) an der Polizeiakademie in Mandalay, Burma, 1923.

»Die Straße war meine Religion. Die birmanische Straße, die Chinesenstadt mit ihren Freilufttheatern, ihren Papierdrachen und ihren prachtvollen Laternen. Die Märkte, auf denen die Betelblätter in grünen Pyramiden wie Malachitenberge ragten. Die krummen Gassen, die biegsame Birmaninnen mit einer langen Zigarre im Mund durchquerten.«
Vor der Shwedagon-Pagode in Rangun. Ansichtskarte um 1920.

geschöpfte Kenntnis französischer Kultur und Literatur wäre Pablo Neruda nicht zum kosmopolitischen Dichter geworden und hätte nie den Nobelpreis bekommen. Doch bis dahin war es noch ein weiter, von Hindernissen und Rückschlägen markierter Weg. In Rangun, der Hauptstadt Birmas oder Burmas, einer britischen Kolonie, von der die meisten Chilenen noch nie gehört hatten, lebte Neruda von der Hand in den Mund, genauer gesagt: von Visagebühren und Frachtbriefen für nach Südamerika auslaufende Schiffe, die Paraffin oder Tee transportierten und mit Kupfer beladen aus Chile zurückkehrten. Nerudas in Dollars ausbezahltes Gehalt war zum Leben zu wenig und zum Sterben zu viel, und wer sich den schalen Vergnügungen der Kolonialbourgeoisie entzog, galt als Außenseiter und wurde gemieden oder gemobbt. Der fast zeitgleich in Burma, dem heutigen Myanmar, stationierte George Orwell hat ähnliche Erfahrungen gemacht. Die Doppelmoral blühte: Europäische Diplomaten und englische Beamte hatten einheimische Konkubinen oder suchten Opiumhöhlen, Bars und Bordelle auf, aber *going native* war offiziell verpönt. Die beiden sind einander nie begegnet, doch Nerudas Verdammung des britischen Kolonialismus passt ebenso gut zu George Orwell, dessen Roman *Burmese Days* in England einen Sturm der Entrüstung auslöste: »Während die neuen Gesänge verfolgt werden«, schreibt Neruda, »schläft eine Million Menschen Nacht für Nacht an der Straße in den Ausläufern von Bombay. Dort schlafen sie, werden geboren und sterben. Es gibt keine Häuser, kein Brot, keine Medikamente. Unter derartigen Umständen hat das zivilisierte, stolze England sein Kolonialimperium aufgegeben. Es hat sich von seinen einstigen Untertanen verabschiedet, ohne ihnen Schulen zu hinterlassen, Industrien, Wohnstätten, Spitäler, nur Gefängnisse und Gebirge von leeren Whiskyflaschen.«

Während des Aufenthalts in Rangun verliebte Neruda sich in eine Einheimische, die er Josie Bliss nannte, weil er ihren burmesischen Namen nicht aussprechen konnte: »Sie kleidete sich wie eine Engländerin, und ihr Straßenname war Josie Bliss. Doch in der Intimität ihres Hauses [...] entledigte sie sich dieses Beiwerks von Kleidung und Namen und trug ihren betörenden Sarong und ihren geheimen birmanischen Namen.« Josie Bliss litt an krankhafter Eifersucht; aus Furcht, den geliebten Mann zu verlieren, umschlich sie sein Bett mit gezücktem Dolch, um ihn zu ermorden. Ihre Angst war begründet, denn Neruda wurde überraschend von Burma nach Ceylon versetzt. »Schmerzerfüllt verließ ich Josie Bliss, das birmanische Pantherweibchen. Kaum begann der Dampfer auf den Wellen des Golfs von Ben-

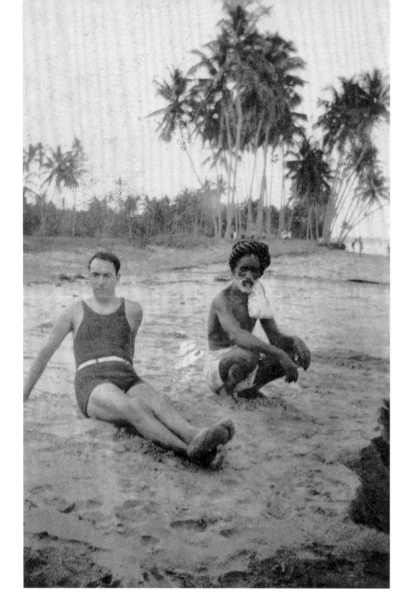

»Die wirkliche Einsamkeit lernte ich in
jenen Tagen und Jahren von Wellawatha
kennen. Meine einzige Gesellschaft
bestand aus einem Tisch und zwei Stühlen,
meiner Arbeit, meinem Hund, meinem
Mungo und dem ›Boy‹, der mich bediente.«
Neruda mit seinem »Boy« am Strand
von Wellawatha in Colombo in Ceylon.
Foto von 1928.

Die Chatham Street in Colombo.
Historische Ansichtskarte.

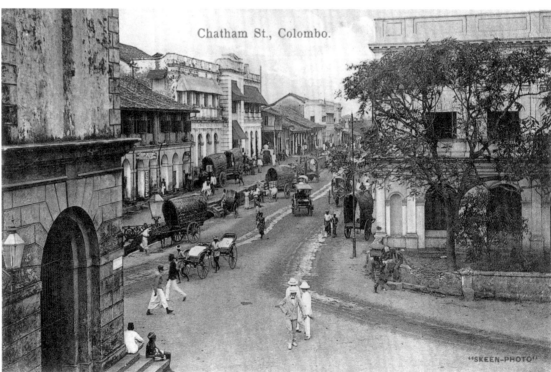

galen zu schaukeln, als ich mich niedersetzte und das Gedicht ›Der Tango des Witwers‹ schrieb, ein tragisches Stück meiner Dichtung«.

Neruda, damals noch gutaussehend und schlank, war Mitte zwanzig, getrieben von Erfahrungshunger und erotischem Begehren wie Goethe in Italien, und die Frustration des Lebens in der bigotten Kolonialgesellschaft brach sich Bahn in einem Kreativitätsschub, der alle Dämme niederriss. Nach übereinstimmender Meinung der Kritiker gehören die in Burma, Ceylon und Java entstandenen Gedichte von *Aufenthalt auf Erden* zum Ehrlichsten und Radikalsten, das Neruda zu Papier gebracht hat. So heißt es im *Tango des Witwers*: »O Boshafte, nun wirst du den Brief gefunden haben, nun wirst du schon geheult haben vor Wut / [...] / nun wirst du verlassen, mutterseelenallein, den Tee der Dämmerung bereits getrunken haben, / den Blick auf meine alten, für immer leeren Schuhe, / und wirst dich schon nicht mehr an meine Krankheiten erinnern / [...] die giftigen Fieber, die mich so zugerichtet, / und die schrecklichen Engländer, die ich so hasse.« »Näher am Blut als an der Tinte« – so hat Neruda seine in somnambuler Erregung gedichteten Verse charakterisiert, die nicht nur persönliche Verzweiflung, sondern den Weltschmerz einer *lost generation* ausdrücken, in deren Melancholie – anders als im verordneten Optimismus späterer Jahre sich auch die Nachgeborenen wiedererkennen.

Dieser Schaffensrausch ist umso erstaunlicher, wenn man weiß, dass er in eine besonders schwierige Phase seines Lebens fiel. Josie Bliss war Neruda aus Burma nachgereist, bezog gegenüber von seiner Wohnung Quartier und drohte damit, das Haus anzuzünden. »Sie war eine verliebte Terroristin, zu allem fähig. Endlich, eines Tages, entschloss sie sich zur Abreise. [...] Wie in einem Ritus küsste sie meine Arme, meinen Anzug und sank mir jäh zu Füßen, noch ehe ich sie daran hindern konnte. Als sie aufstand, war ihr Gesicht weiß von der Schlemmkreide meiner weißen Schuhe.«

* * *

Das tragische Ende seiner Beziehung zu Josie Bliss hielt Neruda nicht davon ab, sich in Ceylon und Java sexuell auszutoben. »Freundinnen mehrerer Farbschattierungen gingen durch mein Feldbett, ohne mehr Geschichte zu hinterlassen als den körperlichen Blitz«, schreibt er in kolonialherrlicher Manier. Sein mit Frauenverachtung gepaarter Rassismus wird noch deutlicher bei der in den Memoiren geschilderten Begegnung mit einer Unberührbaren, also einer Paria-Frau –

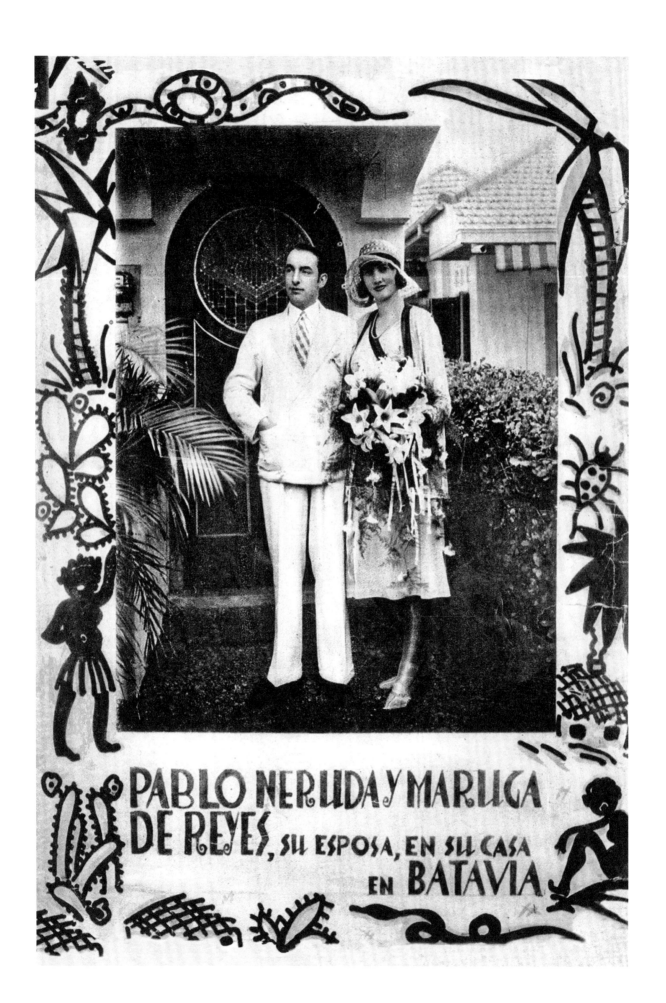

PABLO NERUDA Y MARUCA DE REYES, SU ESPOSA, EN SU CASA EN BATAVIA

Nerudas nachträgliche Selbstkritik macht die Sache nicht besser: »Zu allem entschlossen packte ich sie eines Morgens herrisch am Handgelenk und blickte ihr ins Gesicht. [...] Ohne Lächeln ließ sie sich von mir führen, und schon lag sie nackt auf meinem Bett. Ihre schlanke Taille, ihre vollen Hüften, die überquellenden Becher ihrer Brüste machten sie den tausendjährigen Skulpturen Südindiens gleich. [...] Die ganze Zeit hielt sie die Augen offen, ungerührt. Sie verachtete mich mit Recht.«

Im Dezember 1930 heiratete Neruda in Indonesien Maria Antonieta Hagenaar Vogelzang, »eine Holländerin mit ein paar Tropfen malayischen Bluts«. Aus der Ehe ging eine behinderte Tochter hervor, Malva Marina, die 1943 im von der Wehrmacht besetzten Holland verstarb. Zu Nerudas Freunden in Batavia, dem heutigen Jakarta, gehörte auch der deutsche Konsul und Kunstsammler Richard Hertz, »ein Jude mit jahrhundertelangem Kulturerbe«, wie er schreibt. Man könnte abergläubisch werden, denn es klingt wie eine *self-fulfilling prophecy*, wenn Neruda den Konsul fragt: »›Und dieser Hitler, dessen Name von Zeit zu Zeit in der Presse auftaucht, dieser antisemitische, antikommunistische Rädelsführer, glauben Sie nicht, dass er an die Macht kommen kann?‹ – ›Unmöglich‹, sagte er. [...] Mein armer Freund, armer Konsul Hertz! Bald darauf herrschte der wildgewordene Agitator über die ganze Welt.«

* * *

Nach Chile zurückgekehrt, wurde Neruda als Konsul nach Buenos Aires versetzt, wo er im Herbst 1933 dem spanischen Dichter Federico García Lorca begegnete. Es war mehr als Freundschaft, es war eine poetische Wahlverwandtschaft, die beide auf Anhieb miteinander verband. Sie traten gemeinsam auf, rezitierten und improvisierten Verse im Duett und trafen sich regelmäßig in Barcelona und Madrid, wohin Chiles Regierung Neruda entsandte. Dort erlebte er den Ausbruch des Bürgerkriegs, dem Spaniens genialster Dichter als einer der ersten zum Opfer fiel, gefoltert, ermordet und in einem Massengrab verscharrt. »Mich bestach García Lorcas metaphorische Kraft, mich fesselte alles, was er schrieb. Er hingegen bat mich manchmal, ihm meine letzten Gedichte vorzulesen und unterbrach mich dann laut: ›Hör auf, hör auf, du beeinflusst mich!‹« Und rückblickend schrieb Neruda: »Ich hielt Jahre nach seinem Tod einen Vortrag über García Lorca und wurde aus dem Publikum gefragt: ›Warum sagen Sie in der *Ode an Federico,* dass man um seinetwillen die Spitäler blau malt?‹ – ›Sehen Sie, Freund‹, antwortete ich, ›einem Dichter derartige

Das Hochzeitsfoto des chilenischen Konsuls Pablo Neruda, der 1930 seine erste Frau, die Holländerin Maria Antonieta Hagenaar Vogelzang, in Batavia heiratete. Neruda nannte sie Maruca, sie war »sehr groß, langsam, feierlich«.

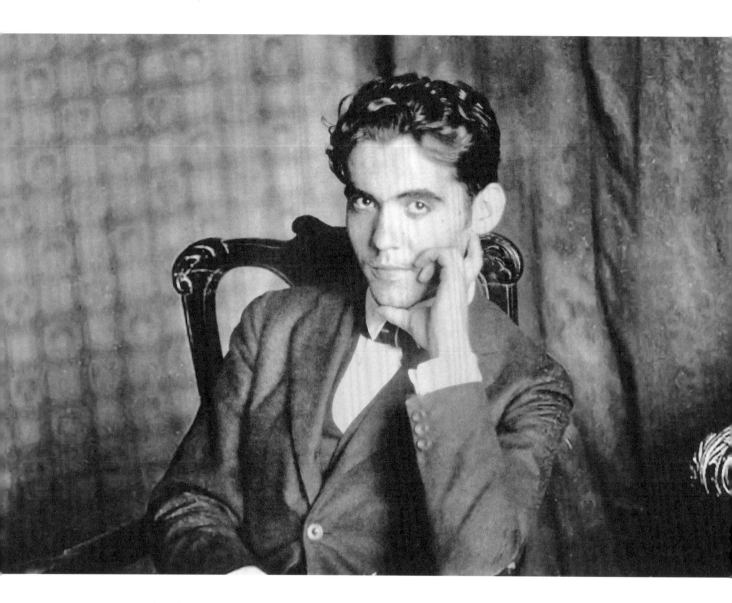

»Im Theater wie in der Stille, in der
Menschenmenge und in der Zweisamkeit
war er ein Multiplikator der Schönheit.
Der Ärmste, er besaß alle Gaben der Welt,
und so wie er ein Goldschmied war, ein
Bienenkorbbewohner der großen Poesie,
war er ein Vergeuder seiner Begabung.«
Der spanische Dichter Federico
García Lorca.

Fragen stellen, ist wie Frauen nach ihrem Alter befragen.«« Nicht nur Lorca, auch Miguel Hernández, der dritte Mann im poetischen Freundschaftsbund, kam in Francos Kerkern ums Leben; Rafael Alberti hingegen, der Dichter des Meeres, auch er ein Freund von Neruda, hat den faschistischen Terror überlebt.

Schon 1934 war Neruda in Buenos Aires Delia del Carril begegnet und hatte sich in die Argentinierin verliebt, die in Spanien zu seiner ständigen Begleiterin wurde, obwohl er offiziell noch mit Maria Hagenaar verheiratet war. Seine Liebe zu Delia wirft viele Fragen auf, nicht nur, weil sie zwanzig Jahre älter war: Die Millionärswitwe, eine talentierte Künstlerin und engagierte Kommunistin, beschleunigte seine Annäherung an die Partei; gleichzeitig finanzierte sie Nerudas Luxusbedürfnisse und aufwendigen Reisen, die er sich mit dem bescheidenen Gehalt eines Konsuls nicht hätte leisten können. Die Nähe zur KP hatte ihren Preis: *Spanien im Herzen* (*España en el corazón*) heißen die politischen Gedichte, in denen er ideologisch geschönt vom Kampf der internationalen Brigaden berichtet. Anders als Zeitzeugen wie George Orwell oder Arthur Koestler gab Neruda den Anarchisten und Trotzkisten Schuld an Francos Sieg und erwähnte mit keinem Wort die von Stalin befohlenen Säuberungen, welche die linke Einheitsfront schwächten: »Während diese Horden [die Anarchisten, HCB] sich in Madrids blinder Nacht breitmachten, waren die Kommunisten die einzig organisierte Kraft, die ein Heer auf die Beine stellte gegen Italiener, Deutsche, Mauren und Falangisten. Sie waren gleichzeitig die moralische Kraft, die den antifaschistischen Widerstand und Kampf aufrechterhielt.« Das ist mehr als politische Blindheit oder ideologische Voreingenommenheit – es grenzt an Geschichtsfälschung, an der Neruda wider besseres Wissen auch nach Stalins Tod festhielt.

Soweit die Negativbilanz. Positiv ist zu vermerken, dass ihm mit der Evakuierung von zweitausend in Frankreich internierten Spanienkämpfern auf dem Frachter »Winnipeg« ein diplomatisches Meisterstück gelang, auf das Neruda ebenso stolz war wie auf den *Großen Gesang* (*Canto General*), den er nach der Rückkehr in Chile zu schreiben begann. Dass die Rettungsaktion im wahrsten Sinn des Wortes aufs Konto von Delia ging, die das Schiff gechartert und die Gebühren bezahlt hatte, schmälert den Erfolg nicht, so wenig wie die Tatsache, dass die Flüchtlinge aus Spanien in Santiago Restaurants und Cafés eröffneten und zum kulturellen Leben wie zum Aufschwung der Gastronomie beitrugen. Einer von ihnen, von Beruf Architekt,

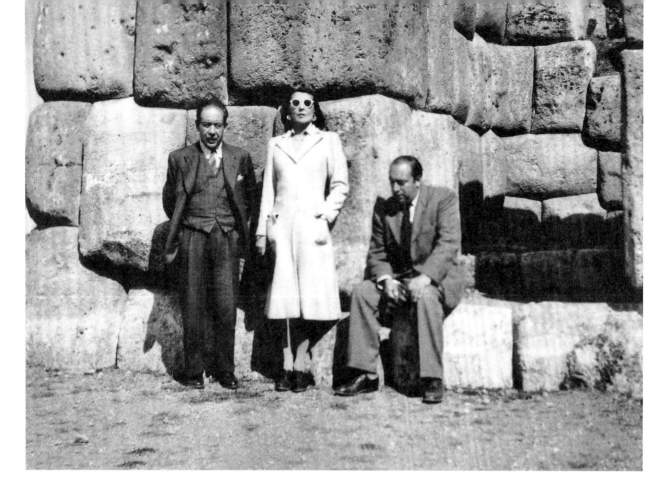

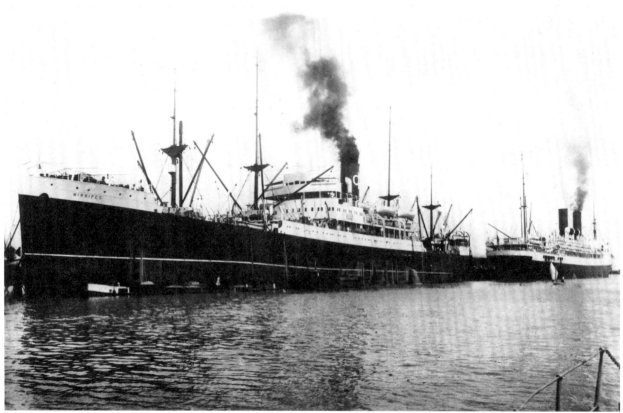

baute ein von Delia erworbenes Haus am Stadtrand, das sie später der Partei überschrieb, zur Dichtervilla aus, in der Neruda Besucher und Freunde empfing.

Aber weder der Villa »Los Guindos«, noch Delia del Carril, die er nach Auflösung seiner ersten Ehe heiratete, blieb Neruda auf Dauer treu; nur den Eintritt in die Kommunistische Partei hat er nie bereut oder unter dem Eindruck von Stalins Verbrechen in Frage gestellt. 1940, kurz vor Trotzkis Ermordung im mexikanischen Exil, wurde er als Generalkonsul nach Mexiko entsandt und verhalf dem Maler David Alfaro Siqueiros, der einen Attentatsversuch auf Trotzki unternommen hatte, mit gefälschtem Visum zur Flucht. Zur Strafe wurde Neruda vorübergehend vom diplomatischen Dienst suspendiert. In Mexiko traf er den Lyriker und Essayisten Octavio Paz, der seine Kungelei mit dem Stalinismus missbilligte und ihm den Ruf streitig machte, Lateinamerikas führender Dichter zu sein, sodass die anfängliche Freundschaft umschlug zu lebenslanger Feindschaft. Neruda war auf dem Höhepunkt des Erfolgs: Sein *Gesang für Stalingrad* wurde in Mexiko-Stadt als Plakat ausgehängt, er hielt vielbeachtete Vorträge in New York und kehrte über Kolumbien und Peru nach Chile zurück, wo er mit dem Nationalpreis für Literatur geehrt und als KP-Abgeordneter in den Senat gewählt wurde.

* * *

»Lange genug war ich auf dem Gelände des Irrationalen und Negativen gewandelt. Ich musste einhalten und den Weg des Humanismus finden, der verbannt war aus der zeitgenössischen Literatur und doch so tief verwurzelt im Trachten des Menschen. Ich machte mich an meinen *Großen Gesang*. Dafür benötigte ich einen Arbeitsplatz. Ich fand ein Steinhaus am Ozean, in einem völlig unbekannten Ort namens Isla Negra.«

Das Haus in Isla Negra, das Neruda im Lauf der Jahre von der Hütte zum Palast ausbaute, beherbergt heute ein Museum, mit dem Chile nicht nur dem Dichter, sondern sich selbst huldigt. Genauer gesagt: Nerudas Poesie dient als Feigenblatt, mit dem die Schande des Militärputschs verdeckt und Pinochets böser Geist ausgetrieben werden soll, wie es Antonio Skármeta exemplarisch vorführt in seinem Roman *Mit brennender Geduld*. Doch Nerudas Selbstverständnis passt dazu nur bedingt. Schon die oben zitierte Passage zeigt, mit welcher Chuzpe der Dichter sich selbst stilisiert und den Eintritt in die Kommunistische Partei, die Arbeit am *Canto General* sowie den Erwerb

»Ich [...] kletterte zu den Ruinen von Machu Picchu hinauf. Ich fühlte mich winzig im Mittelpunkt dieses Nabels aus Stein, Nabel einer unbewohnten, stolzen, hervorragenden Welt, der ich in irgendeiner Beziehung angehörte. Dort entstand mein Gedicht *Die Höhen von Machu Picchu*.«
Neruda und seine Frau Delia 1943 in Machu Picchu.

Der Frachter »Winnipeg«, mit dem die Spanienkämpfer nach Chile gebracht wurden.

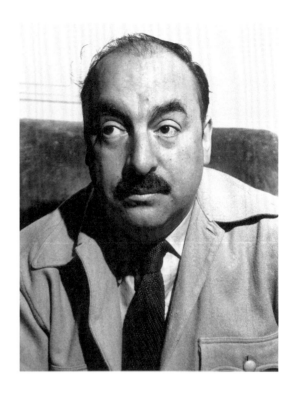

Neruda 1949 mit Bart – ein Relikt seiner
Flucht aus Chile, während der er zeitweise
sogar einen Vollbart trug.

Das Kabinett des chilenischen Minister-
präsidenten Gabriel González Videla
(in der Mitte sitzend), aufgenommen Ende
der vierziger Jahre.

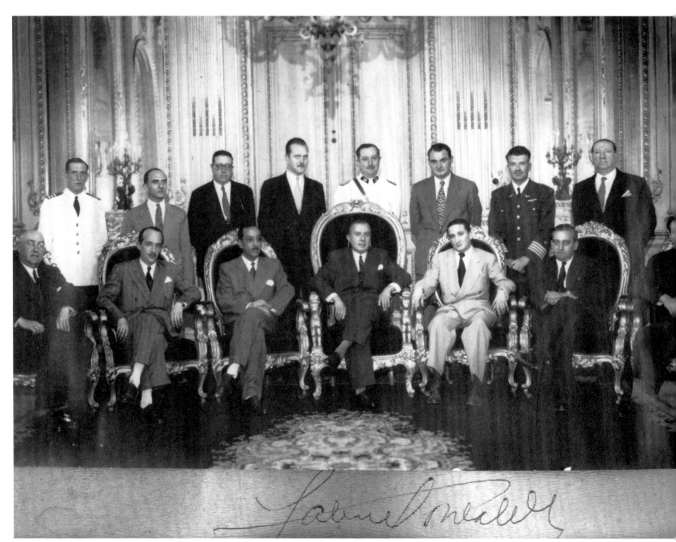

des neuen Domizils als Stufen eines Entwicklungsprozesses darstellt, der aus der Nacht zum Licht, von der Dekadenz zum Realismus überleitet.

Doch das Leben hielt weitere Prüfungen bereit. Nach einer Tournee durch Brasilien, wo man ihn wie zuvor in Mexiko mit Ehrungen überhäufte, unterstützte Neruda die Wahlkampagne des chilenischen Präsidentschaftskandidaten Videla, der sich nach seinem Amtsantritt vom Liberalen zum Antikommunisten wandelte und, als Neruda ihn des Verrats bezichtigte, den Dichter zur Fahndung ausschreiben ließ. Er verlor seinen Sitz im chilenischen Senat, musste untertauchen und schrieb, während er, von Detektiven beschattet, ständig den Wohnort wechselte, die letzten Gesänge seines Hauptwerks *Canto General*. Nach zwei gescheiterten Fluchtversuchen ließ Neruda sich einen Bart wachsen, überquerte illegal die Andengrenze und schiffte sich mit falschen Papieren von Buenos Aires nach Paris ein, wo der Intellektuellenkongress für den Frieden ihm einen begeisterten Empfang bereitete. Am letzten Tag der Konferenz trat Neruda dort als Überraschungsgast auf und hielt eine mit stürmischem Applaus bedachte Rede, in der er von seiner Flucht und Verfolgung erzählte. Das war am 25. April 1949. Schon auf der Vorgängerkonferenz in Wrocław hatte Pablo Picasso, der sich nur selten öffentlich äußerte, für Neruda plädiert; Picasso sprach persönlich beim französischen Innenminister Pierre Bertaux vor, um eine Aufenthaltserlaubnis für seinen Freund zu erwirken, die Neruda trotz des Protests der chilenischen Botschaft auch erhielt. Die kommunistische Presse, aber auch westliche Medien, von Paris und London bis New York, berichteten in großer Aufmachung über den Fall, und die Flucht ins Exil fügte seinem Renommee als Dichter die Aura des Märtyrers hinzu. So wurde Neruda auch außerhalb literarisch interessierter Kreise bekannt: »Einen Voltaire verhaftet man nicht«, wie de Gaulle mit Blick auf Sartre gesagt haben soll.

* * *

Damit waren die Weichen gestellt. Der melancholische Dichter, der den Regen in Temuco besungen und die surrealistische Poetik um eine chilenische Variante bereichert hatte, war zum Weltstar geworden, der auf Kongressen herumgereicht und mit akademischem Lorbeer bekränzt wurde. 1949 reiste er zusammen mit Delia del Carril erstmals nach Moskau, das er in der Folgezeit immer wieder besuchte, nahm in Leningrad an der 150-Jahr-Feier von Puschkins Geburtstag teil, besichtigte das Schlachtfeld von Stalingrad und kehrte über Prag

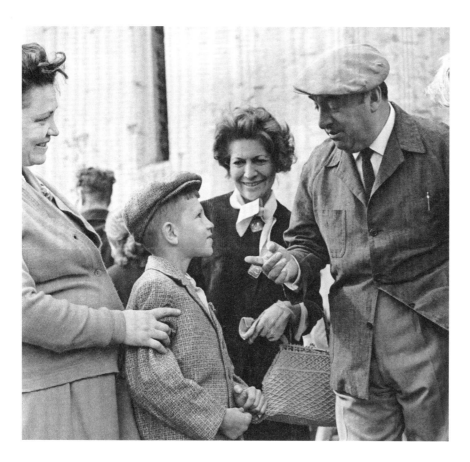

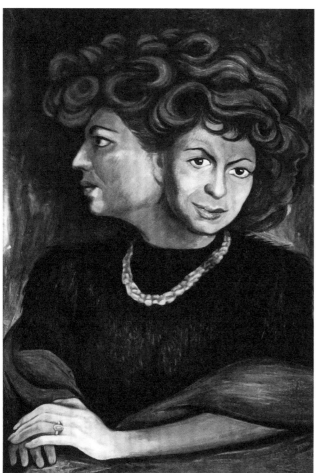

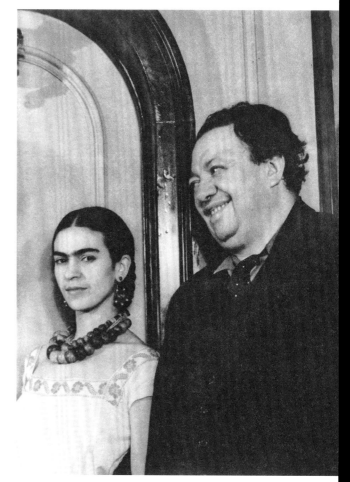

nach Paris zurück, von wo er gemeinsam mit Paul Éluard nach Mexiko aufbrach. Hier publizierte Neruda zunächst in kleiner Auflage die Erstausgabe des *Großen Gesangs*, von Alfaro Siqueiros und Diego Rivera kongenial illustriert, und nahm in Mexiko-Stadt an einem internationalen Friedenstreffen teil, bevor er über Bukarest und Budapest nach Moskau fuhr und in Warschau mit dem Stalin-Preis ausgezeichnet wurde, dessen Jury er fortan angehörte. Es folgten Reisen nach Italien und Indien, wo er Premierminister Nehru traf, Aufenthalte in Genua, Karlsbad und Paris, um sich von den Strapazen zu erholen, sowie ein Abstecher nach Ost-Berlin, wo er Anna Seghers und Stephan Hermlin begegnete und sich auf dem Weltjugendfestival feiern ließ. So ging es weiter von Jahr zu Jahr, und Neruda entblödete sich nicht, Stalins Einpeitscher Andrej Shdanow, der den Komponisten Schostakowitsch und die Dichterin Anna Achmatowa als Formalisten geißelte, als »brillanten Dogmatiker« zu loben, und den Chefankläger der Moskauer Prozesse, Andrej Wyschinski, dessen geifernde Anklagen an Roland Freisler erinnern, als bedeutenden Juristen zu preisen. Die stalinistische Bürokratie hat ihren Schöpfer überlebt; aber selbst wenn man Neruda abnimmt, dass er an den Auswirkungen des Dogmatismus litt und das Niederwalzen des Ungarn-Aufstands wie des Prager Frühlings missbilligte, behielt er seine abweichende Meinung für sich und gab sie nirgendwo zu Protokoll. In stillen Stunden aber gestand er sich ein, dass Ilja Ehrenburg, Konstantin Simonow und andere linientreue Autoren weniger zu sagen hatten als Boris Pasternak, den seine Kollegen unisono verdammt und aus dem sowjetischen Schriftstellerverband ausgeschlossen hatten: »Dort, lange bevor die skandallüsternen Westler es entdeckten, wurde mir klar, dass Pasternak neben Majakowski der erste sowjetische Dichter war. [...] Pasternak war ein großer Dichter der Dämmerung, der metaphysischen Intimität, politisch ein ehrlicher Reaktionär [...]. Jedenfalls wurden mir Pasternaks Gedichte mehr als einmal von den strengsten Kritikern seiner politischen Unbeweglichkeit auswendig vorgetragen.«

* * *

Ein Tiefpunkt seines poetischen Schaffens ist zweifellos der Gedichtband *Die Trauben und der Wind*, in dem Neruda seine Stalin-Hymnen an falschem Pathos noch überbot: »Und wieder voll Leben, / strahlend in seiner Größe, / am Himmel wogend / wie eine gewaltige Fahne, / [...] sah ich den jungen Puschkin. [...] Ich durchwanderte die weite Geographie / der UdSSR, / ihn anschauend, ihn lesend, / und er mit seiner ehemaligen Stimme entzifferte mir / alles Leben und die Lande.«

Pablo Neruda mit seiner Frau Matilde Urrutia 1962 auf dem Roten Platz.

Die janusköpfige Matilde Urrutia. Das Gemälde von Diego Rivera hing in »La Chascona«, Nerudas Stadthaus in Santiago. Rechts in Matildas Haar erkennt man Nerudas Profil.

»Diego Rivera war immer erfindungsreich. Sein Tonfall ungewöhnlicher Überzeugungskraft und seine seelenruhige Art machten ihn zum faszinierendsten Schaumschläger, dessen Zauber niemand, der ihn je gekannt hat, vergessen wird.« Der mit Neruda befreundete mexikanische Maler Diego Rivera und seine Frau Frida Kahlo. Aufnahme vom 19. März 1932.

Der DDR-Dichter Stephan Hermlin trifft
Pablo Neruda im Juli 1952 während der
Tagung des Weltfriedensrates in Ost-
Berlin.

»La Chascona« (»Die Strubbelige«),
Nerudas Haus in Santiagos Boheme-Viertel
Bellavista. Es erhielt seinen Namen nach
der wuscheligen Frisur Matilde Urrutias.

Um sich von der Pflichtübung zu erholen und seine Schaffenskraft zu regenerieren, dichtete Neruda fast zeitgleich die *Verse des Kapitäns*, ein eher intimes Buch, das von seiner Liebe zu Matilde Urrutia erzählt, die er 1946 in Chile kennengelernt und später in Mexiko wiedergetroffen hatte. Um Delia del Carril nicht zu verletzen, mit der er offiziell noch verheiratet war, hielt er die Liebesgedichte jahrelang unter Verschluss, während er in einer Art *ménage à trois* mit beiden Frauen von einem Weltfriedenskongress zum nächsten eilte. In den Pausen zwischen zwei Reisen traf er sich mit Matilde inkognito in Paris, Genf oder Cannes, und es ist schwer vorstellbar, dass Delia nichts davon mitbekam. Neruda hat drei oder vier Frauen geliebt – nacheinander, nicht zur selben Zeit – und jeder von ihnen ein Haus eingerichtet, bevor er sie für eine andere Frau wieder verließ: ein Verhaltensmuster, das als Wiederholungszwang sein Leben durchzieht. So auch hier. Matilde kaufte eine Villa in der Altstadt von Santiago, am Fuß des Cerro San Cristobal, die als Liebesnest für heimliche Rendezvous und später als Dichterklause fungierte, von Neruda »La Chascona« genannt als Hommage an Matildes Wuschelkopf. Nach der Trennung von Delia 1955 pendelte Neruda, wenn er nicht in Europa, Amerika oder Asien unterwegs war, zwischen Santiago und Isla Negra hin und her, wo er einst mit Delia del Carril Quartier bezogen hatte. 1966 wurde die Ehe mit Matilde Urrutia legalisiert; sie blieb ihm treu bis in den Tod, der Neruda 1973, Matilde 1985 ereilte; Delia, genannt »Die Ameise« (Hormiga), starb 1989 mit 104 Jahren.

* * *

Nerudas Image als Poet, Lebenskünstler und Bonvivant, der gleichzeitig an vorderster Front gegen den Imperialismus kämpft, wurde durch Chruschtschows Enthüllung von Stalins Verbrechen nicht ernsthaft beschädigt. Dessen einbalsamierter Leichnam wurde aus dem Mausoleum entfernt, eingeäschert und an der Kremlmauer beigesetzt, der Stalin-Preis in Lenin-Preis umbenannt, und Neruda konnte weitermachen wie bisher. Erst die kubanische Revolution, deren Protagonisten ihn als Salonkommunisten verspotteten, obwohl er sich Fidel Castro mit einem Lobgedicht andiente, fügte seinem heroischen Image Kratzer und Dellen zu. Dass kubanische Schriftsteller ihn in einem offenen Brief ans Stockholmer Nobelpreiskomitee als Revisionisten diffamierten und ihm damit lange Zeit die Chancen auf den Preis verdarben, erboste Neruda am meisten; unter ihnen waren Ex-Freunde wie Nicolás Guillén und Alejo Carpentier, denen er den »Verrat« nie verzieh. Die Vermutung lag

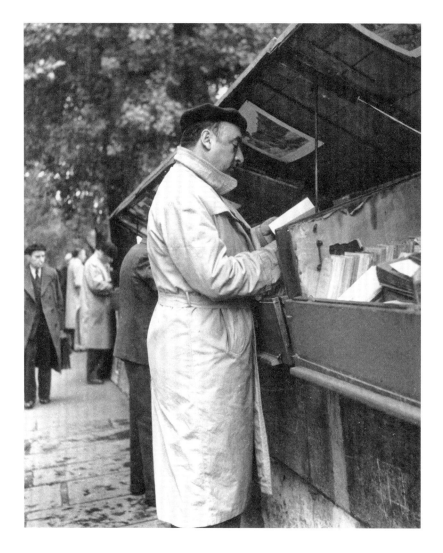

Neruda 1949 in Paris an den Ständen der Bouquinisten.

Neruda (hinten, 4. v. l.) im Kreise des »Grupo 1950 y después«. Aufnahme von 1952.

nahe, dass Fidel Castro den Brief nicht nur gut geheißen, sondern selbst in Auftrag gegeben hatte.

Seine Gegner und Kritiker verfolgte Neruda mit unversöhnlichem Hass; gleichzeitig war er ein Genie der Freundschaft und hat Prominente aller Schattierungen mit seinem Charme bezirzt, von Pablo Picasso bis zu Luis Buñuel und Marcel Marceau – ganz zu schweigen von namhaften Autoren, denen er auf Augenhöhe gegenübertrat: Louis Aragon und Paul Éluard, Rafael Alberti und Federico Lorca, Jorge Amado aus Brasilien und René Depestre aus Haiti, Nazim Hikmet aus Istanbul und Arthur Miller aus New York – die Liste ließe sich endlos fortschreiben. In Chile umgab er sich mit einem Kreis junger Literaten, die er selbstlos förderte wie Antonio Skármeta und Jorge Edwards, den er als Kulturattaché nach Paris berief, wo Edwards viele Jahre später, nach Pinochets Sturz, als Botschafter amtierte. Dabei achtete Neruda darauf, nicht nur mit Kommunisten, die er im Privatleben eher mied, sondern auch mit Konservativen und Liberalen befreundet zu sein. »Mit Ihrem Namen werden Sie sich schwer tun in der chilenischen Literatur«, sagte Neruda zu Jorge Edwards, der dem ärmeren Zweig einer Bankiersdynastie entstammte – einer seiner Vorfahren hatte Charles Darwin in Chile beherbergt.

Wer sich Nerudas Liebeswerben widersetzte, wurde mit Verachtung gestraft: Das gilt nicht nur für T. S. Eliot und Octavio Paz, seine bedeutendsten Rivalen auf dem Feld der Poesie, sondern auch für den Argentinier Jorge Luis Borges, der die Frage, warum er Neruda aus dem Weg ging, so beantwortet haben soll: »Ich liebe seine Gedichte. Nerudas Stalin-Hymnen sind Perlen der Poesie und gehören zum Schönsten, das derzeit in spanischer Sprache zu lesen ist.« Ein vernichtendes Urteil! Dass Borges nach dem Militärputsch in Chile General Pinochet beglückwünscht und sich dadurch die Chance auf den Nobelpreis verdorben hat, steht auf einem anderen Blatt.

* * *

Den Nobelpreis für Literatur erhielt Neruda dann doch noch, im Herbst 1971, zwei Jahre vor dem Sturz von Salvador Allende, der ihn als Botschafter nach Paris entsandt hatte. Im Nationalstadion von Santiago soll Chiles künftiger Diktator, damals noch Heereschef, dem Nobelpreisträger applaudiert haben, als Neruda sich nach seiner Rückkehr öffentlich feiern ließ. Am selben Ort, im Fußballstadion, wurden im Herbst 1973 Allende-Anhänger und linke Intellektuelle auf Pinochets Befehl interniert, gefoltert oder zu Tode gequält.

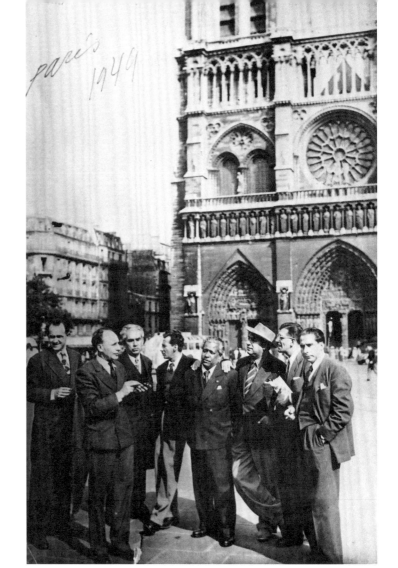

Pablo Neruda nimmt zusammen mit
anderen Schriftstellern im April 1949
während seines Pariser Exils an einer
Stadtführung teil, die zum Programm
des Weltfriedenskongresses gehörte.

»Dann erschien Picasso, ebenso groß
an Genie wie an Güte. [...] Nun, mit brü-
derlicher Zärtlichkeit, nahm der geniale
Minotaurus der modernen Malerei sich
meiner Lage bis ins kleinste an. Ich weiß
nicht, wie viele wunderbare Bilder er
durch meine Schuld ungemalt ließ.«
Pablo Neruda mit Pablo Picasso in Paris.
Foto von 1949.

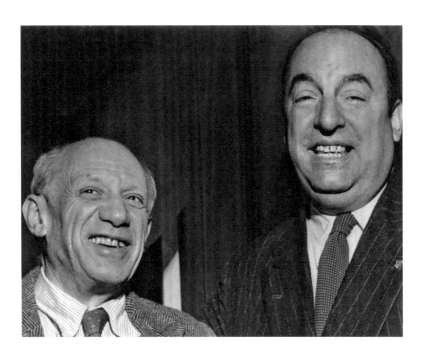

Den Putsch vom 11. September hat Neruda in Isla Negra erlebt. Die Villa »La Chascona« in Santiago wurde geplündert und verwüstet, sein Haus in Isla Negra von Soldaten durchsucht, denen Neruda erklärte, die einzigen Waffen, die sie finden würden, seien seine Gedichte. Schon vorher hatte er sich in Paris und Moskau medizinisch behandeln lassen, aber weder eine Prostata-Operation noch eine Chemotherapie mit Bestrahlungen brachten die erhoffte Hilfe. Sein Krebsleiden verschlimmerte sich, und auf Anraten der Ärzte wurde Neruda nach Santiago verlegt, wo er am 23. September um 23 Uhr 30 in der Clínica Santa María starb. Die Beisetzung auf dem Cementerio General war ein stummer, aber nachdrücklicher Protest gegen den Militärputsch, und im Mai 1974 wurde Nerudas Sarg aus dem Mausoleum der deutschstämmigen Familie Dittborn in ein anderes Grab transferiert, bevor man ihn im Dezember 1992 neben Matilde Urrutia am Strand von Isla Negra zur letzten Ruhe bettete; Chiles demokratisch gewählter Präsident Aylwin und Freunde des Verstorbenen gaben ihm das letzte Geleit.

»Von der Parteien Gunst und Hass verwirrt, schwankt sein Charakterbild in der Geschichte«, heißt es bei Schiller. Dieses Diktum hat auch für Neruda Gültigkeit, dessen partielle Blindheit gegenüber dem Stalinismus der Aktualität seines Werks keinen Abbruch tut, weil Moral und Ästhetik nicht deckungsgleich sind. In einer Bilanz seines Lebens und seiner Arbeit spricht Neruda das selbst aus: »Der Dichter, der nicht realistisch ist, stirbt. Aber der Dichter, der nur realistisch ist, stirbt auch. Der Dichter, der nur irrational ist, wird nur von seinem eigenen Ich und seiner Geliebten verstanden, und das ist ziemlich trostlos. Der Dichter, der nur Rationalist ist, wird sogar von den Eseln verstanden, und auch das ist reichlich trostlos. Für solche Gleichungen gibt es [...] keine von Gott oder dem Teufel vorgeschriebenen Zutaten; diese beiden hochwichtigen Persönlichkeiten führen in der Poesie nur einen unablässigen Kampf, und die Schlacht gewinnt mal der eine, mal der andere, aber die Poesie selbst darf nicht unterliegen.«

Jorge Edwards, der dem Maestro seit den fünfziger Jahren persönlich nahestand, hat den Einfluss von Nerudas stetig wachsendem Leibesumfang auf dessen politisches Engagement (und umgekehrt) so thematisiert: »Der melancholische junge Mann von *Crepusculario*, der ebenso mager war wie ich [...], hatte sich vorgenommen, die Dimensionen des Fleischlichen und Konkreten zu erlangen, um ein realistischer Dichter zu werden. [...] Das Verschwinden des ›unsichtbaren

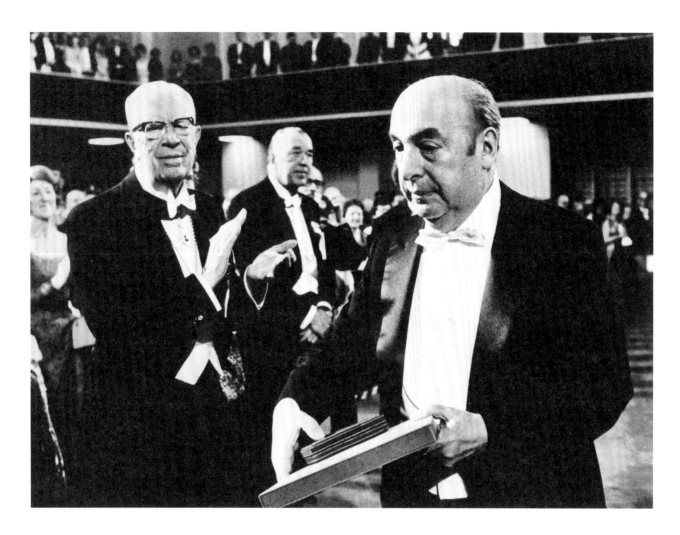

Neruda mit dem schwedischen König
Gustav VI. Adolf (l.) bei der Verleihung des
Literaturnobelpreises am 10. Dezember 1971.

Menschen‹ aus seiner Psyche fiel also mit seiner körperlichen Ausdehnung in die Breite zusammen.« Das ist mehr als nur eine ironische Pointe, denn fortan distanzierte Neruda sich von seinem Frühwerk, dessen pessimistische Grundhaltung ihm dekadent erschien, und schloss nicht nur Weggefährten und frühere Freunde, sondern auch Autoren wie Eliot oder Kafka in das dogmatische Verdikt mit ein. Andererseits war er als Dichter viel zu sensibel und klug, um sich zum sozialistischen Realismus zu bekennen, und die Ästhetik des Surrealismus, dem er offiziell abschwor, hat auch Nerudas Spätwerk geprägt.

Der dicke Dichter
und der dünne General –
Blick zurück nach vorn

Ich habe Pablo Nerudas Lyrik nie besonders gemocht. Nicht nur, weil er Verse geschrieben hat wie: »Stalin ist der hohe Mittag, des Menschen und der Völker Reife« (aus: *Die Trauben und der Wind*, Nachdichtung von Erich Arendt) – so etwas entsprach unter linken Literaten Anfang der fünfziger Jahre nicht bloß dem Zeitgeist, sondern gehörte fast zum guten Ton. Eher schon wegen seines Verständnisses von Poesie, das sich in Wortreihungen äußert wie: »El amor, la claridad, la justicia, la alegría y la paz, es decir, la poesía« (*Rede in Caracas,* 1959). Hier drückt sich nicht allein ein Mangel an Logik aus, die von einem Dichter ohnehin nicht zu erwarten ist. Gegensätze wie Liebe und Kampf, Frieden und Krieg, Land und Meer sind in Neru das poetischem Universum fast beliebig austauschbar – Hauptsache, die bedeutungsträchtige Aura der Wörter stimmt. Anders als etwa in den Metamorphosen des Ovid ist es kein erotisches Begehren, das Pflanzen und Tiere, Menschen und Dinge mit göttlichem Hauch beseelt und belebte wie unbelebte Natur in einer kosmischen Orgie miteinander paart. Es ist die Willkür des Subjekts, die Natur und Geschichte zu einem poetischen Potpourri vermengt, einem Metaphernsalat, in dem alles mit jedem identisch ist.

Nerudas Lyrik versucht nicht, durch Verfremdung der Dinge die Entfremdung des Menschen sichtbar zu machen, sondern beruht auf dem Wiedererkennen des bereits Bekannten, das nicht in Frage gestellt, sondern affirmiert wird: falsche Unmittelbarkeit, preziöser Kitsch, der dadurch, dass er von den Antipoden kommt, nicht besser wird. Was Rezensenten an den Romanen von Isabel Allende rügten, die Stereotypie eines Lateinamerikabildes, das exotische Klischees bestätigt, statt diese kritisch zu hinterfragen, lässt sich auch auf Neruda übertragen, den Homer im Parteiauftrag, dessen klischeehaftes Bild von Chile und Südamerika die Erwartungen eines linken, überwiegend europäischen Publikums bedient.

Pablo Neruda 1965.

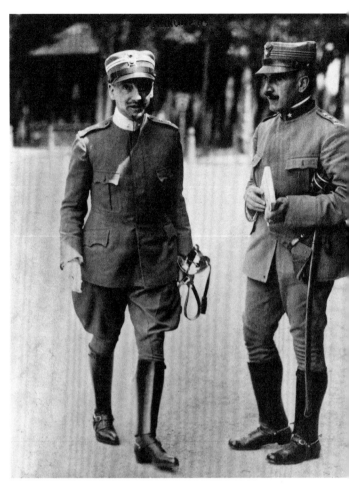

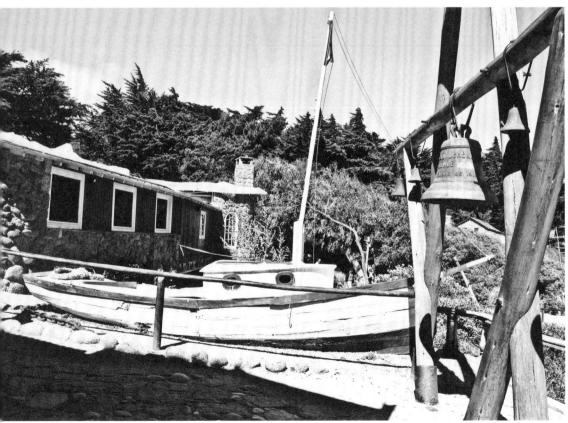

Damit nicht genug: Der Vorwurf des russischen Dichters und Nobel-
preisträgers Joseph Brodsky, dass Brecht die Wahrheit über Stalin
gekannt, aber nicht beim Namen genannt habe, gilt für Neruda in
noch höherem Maße. Während Brechts Werk immerhin versteckte
Hinweise auf die Wahrheit enthält oder diese durch Anspielungen
sichtbar macht (wie in der Aufforderung an die Regierung der DDR,
sich ein anderes Volk zu wählen), sucht man solche Sakrilege bei
Neruda vergeblich. Stattdessen scheute er sich nicht, Klassiker der
Moderne als reaktionär und dekadent zu denunzieren: »Wenn die
Hyänen schreiben könnten, schrieben sie wie Kafka und T. S. Eliot.«
Auch von den französischen Surrealisten, denen seine Poesie ent-
scheidende Anregungen verdankt, hat Neruda sich im Parteiauftrag
distanziert: »Kommunist zu sein, hieß für Paul Éluard, mit seiner
Lyrik und seinem Leben einzustehen für die Werte des Humanismus
und der Humanität. Er verlor sich nicht im Irrationalismus der Sur-
realisten, weil er kein Nachäffer, sondern ein Schöpfer war, der über
den Kadaver des Surrealismus hinweg Blitzstrahlen wacher Intelli-
genz schleuderte« (*Zum Tode von Paul Éluard*, 1952).

Nerudas Poesie ist, wie das Haus des Dichters in Isla Negra, bis zum
Bersten gefüllt mit Kuriositäten und Souvenirs, die er von seinen
Reisen mitbrachte oder von Freunden und Verehrern seiner Kunst
(unter ihnen auch Mao Tse-tung) geschenkt bekam: Muscheln,
Schnecken und Korallen, farbige Flaschen und Gläser, alte Whis-
ky-Reklamen, Galionsfiguren, Renaissanceskulpturen und Barock-
engel, heraldische Gobelins, Globusse, Kompasse, Atlanten und
Astrolabien, Steuerräder und Schiffsplanken, Holzmasken und Feti-
sche aus Afrika, Asien und Ozeanien, Mützen, Hüte und fremdlän-
dische Trachten, in denen er, als Barmann oder Butler kostümiert,
seinen Gästen aufwartete. Das Haus in Isla Negra hat die Form
eines gestrandeten Wals oder eines an Land angedockten Schiffs,
auf dem Neruda, der nicht schwimmen konnte und sich nur selten
aufs Meer hinauswagte, sich als Freizeitkapitän betätigte und durch
ein im Schlafzimmer installiertes Teleskop auf den Wellen schau-
kelnde Boote und badende Frauen in Bikinis in Augenschein nahm.
Den kindlichen Spieltrieb, gekoppelt mit einem Hang zum Luxus
und schlichtem Größenwahn – Neruda hisste morgens eine Fahne
und läutete die Schiffsglocke, um seinen Nachbarn mitzuteilen, dass
er gut geschlafen habe –, hatte er mit einem Dichter gemein, der
sich ebenfalls ein im Garten aufgebocktes Schiff zum Domizil erkor,
politisch aber auf der anderen Seite der Barrikade stand: Gabriele
D'Annunzio empfand eine ähnliche Hassliebe zum Faschismus wie

»Es fällt mir schwer, über Paul Éluard zu
schreiben. Er war mein Freund eines jeden
Tages, und ich habe seine Zärtlichkeit ver-
loren, die Teil meines Brotes war. Niemand
wird mir geben können, was er mitgenom-
men hat, weil seine tätige Brüderlichkeit
einer der Luxusartikel meines Lebens war.«
Zeichnung Paul Éluards von Pablo Picasso.
Frontispiz in Éluards Lyrikband *Les yeux
fertiles* von 1936.

Der italienische Dichter Gabriele
D'Annunzio (l.) im August 1915.

Nerudas Haus in Isla Negra.

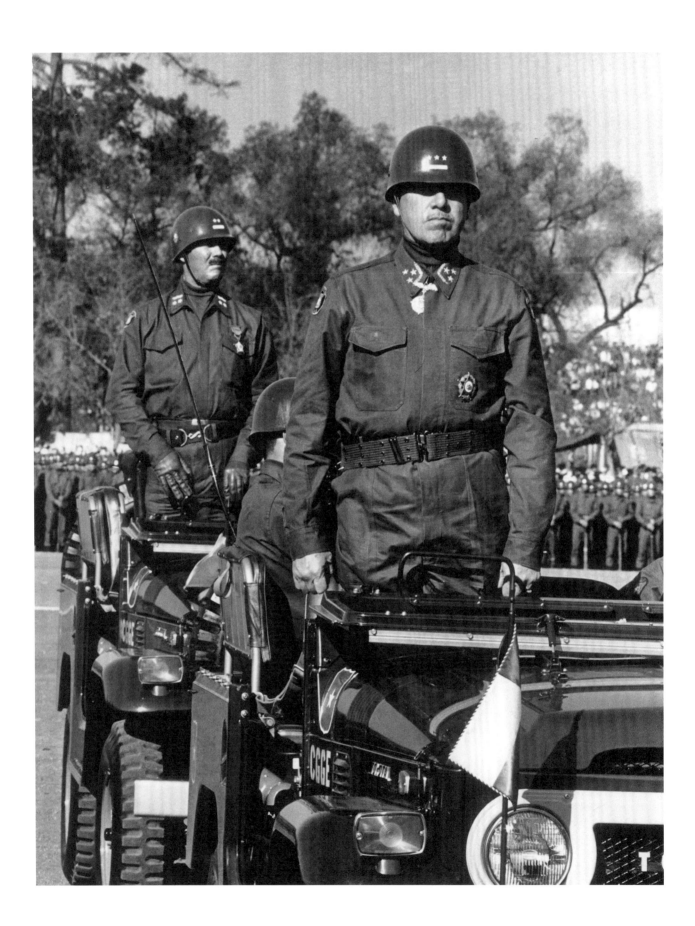

Pablo Neruda zur Kommunistischen Partei, von der er sich sein Luxusleben finanzieren ließ. Die Mitgliedschaft in Chiles KP, die andere mit dem Leben bezahlten, wurde für Neruda zum einträglichen Geschäft: Nicht die Partei hat den Dichter, der Dichter hat die Partei ausgebeutet, die seine Werke weltweit in hohen Auflagen verbreitete und zur Pflichtlektüre für klassenbewusste Proletarier erklärte. Neruda war, ähnlich wie D'Annunzio, ein Aufsteiger aus der Mittelklasse, Bajazzo und Hochstapler, der sich revolutionär gebärdete, in großbürgerlichen Salons mit seiner Nähe zu Arbeitern und Bauern prahlte und an den kalten Büffets der von Moskau manipulierten Friedensbewegung heroische Schlachten schlug – passend zum »Kalten Krieg«.

Trotzdem war Neruda wie D'Annunzio ein genialer Schriftsteller: Seine Lyrik hat Stil, auch wenn es oft nur der billige Zauber einer Postkarte ist mit Brot und Wein, Tomaten und Zwiebeln, Strand und Meer. Im deutschen Sprachraum hätte man seine Poesie vielleicht als Blut-und-Boden-Literatur abqualifiziert, aber aus Chile kommend, wo sie sich mit dem Kampf eines unterdrückten Volkes verband, verdiente sie, aus der Sicht westlicher Revolutionsromantiker, die sakralen Weihen der Kunst. Höhere Beglaubigung verlieh ihm nicht allein der Nobelpreis, den Neruda als zweiter Chilene nach der Dichterin Gabriela Mistral erhielt, sondern ein finster blickender Offizier, der den demokratisch gewählten Präsidenten Allende stürzte und sich später, nach seiner Abwahl, zum Senator auf Lebenszeit ernennen ließ: Augusto Pinochet Ugarte. Der schmallippige, schnurrbärtige General, der seine Augen hinter dunkel getönten Brillen verbarg, war in jeder Hinsicht das Gegenteil des hedonistischen, kosmopolitischen Dichters, dessen Haus in Isla Negra er von Soldaten durchsuchen ließ: Engstirnig und spießbürgerlich, verkörperte er die Phantasielosigkeit in Person, die ihre Ressentiments durch brutale Gewalt kompensiert, das Land gespalten und eine bis heute nicht getrocknete Blutspur durch Chile gezogen hat. Sein unfreiwilliger Rücktritt als Armeechef, der hinter den Kulissen der Politik weiter die Fäden zog, hat nicht zur Befriedung der durch den Putsch traumatisierten chilenischen Gesellschaft beigetragen. Nur die wenigsten der für Folter, Vergewaltigungen oder spurloses Verschwinden Tausender verantwortlichen Militärs wurden vor Gericht gestellt – und wenn, dann freigesprochen oder mit symbolisch milden Strafen belegt, und weder der Erfolg der von Pinochet eingeleiteten Wirtschaftsreform, noch die Siege des Tennisidols »Chino« Rios haben Chiles verwundete Volksseele zu heilen vermocht.

Der General Augusto Pinochet Ugarte (vorn) bei einer Militärparade 1971.

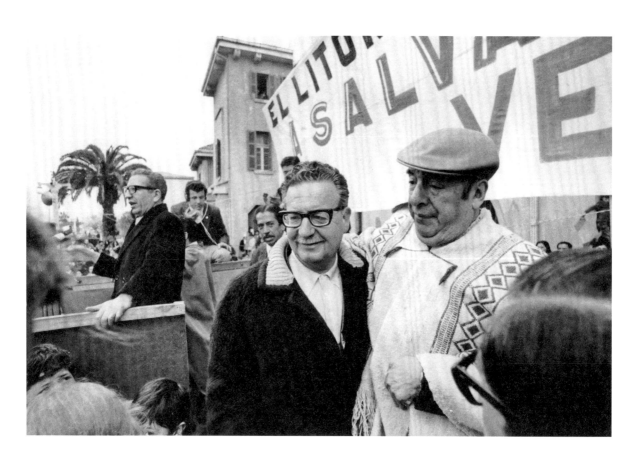

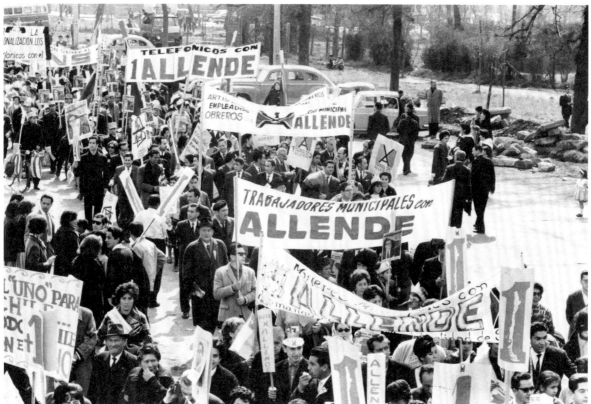

Rückblickend von der Jahrtausendwende fügen sich die Antipoden Neruda und Pinochet, die einander zu Lebzeiten als Todfeinde gegenüberstanden, zusammen zu *einem* Bild. Der General mit der Sonnenbrille verkörpert die Nachtseite der von mediterranem Licht durchfluteten Poesie Nerudas, aus der der Tod solange ausgesperrt blieb, bis er den Dichter in Isla Negra ereilte: nicht als Opfer des Militärputschs, wie immer wieder behauptet wird, sondern von Prostatakrebs.

Pinochet wurde von seinen linken Gegnern sträflich unterschätzt und außerhalb Chiles kaum zur Kenntnis genommen: ein ehrgeiziger Offizier des Heeres, das nicht wie Marine und Luftwaffe zur traditionellen Elite gehörte, aus Kleinbürgermilieu stammend, der viel las, am liebsten militärtheoretische Schriften, und Bücher von demselben Antiquar in Montevideo bezog, bei dem auch Neruda Literatur orderte. Clausewitz und der chinesische Feldherr Sun Tzu, historisches Vorbild von Mao Tse-tungs Strategie des Guerilla-Krieges, gehörten zu den Lieblingsautoren von Augusto Pinochet, der ein Buch über Geopolitik veröffentlicht und alle Planspiele an der Militärakademie gewonnen hatte, bevor er im September 1973 seinen gut vorbereiteten Coup inszenierte und Tausende von Anhängern des sozialistischen Präsidenten und diesen selbst aus dem Weg räumen ließ.

Salvador Allende hatte ihm blind vertraut und den als loyal geltenden Offizier zum Oberbefehlshaber der Streitkräfte ernannt, nachdem Pinochet einen Putschversuch von Teilen der Armee brutal niedergeschlagen hatte. Wie machiavellistisch er um den Machterhalt stritt, zeigt die Tatsache, dass Pinochet seinen Amtsvorgänger und früheren Vorgesetzten General Prats mitsamt dessen Ehefrau in Buenos Aires von einer Autobombe zerfetzen ließ, und dass er im Falklandkrieg aus der Solidarität mit Argentinien ausscherte, indem er britische Kriegsschiffe chilenische Häfen anlaufen ließ. So besehen war es eine Ironie der Geschichte, dass die blutige Vergangenheit ihn ausgerechnet in England einholte, wo Pinochet sich unter Freunden glaubte. In den Jahren zuvor war er vom obskuren Aufsteiger zum jovialen Landesvater geworden, der sich gern mit Waisenkindern fotografieren ließ, und zum Lebemann, der seinen Whisky mit aus der Antarktis eingeflogenem Gletschereis kühlte. Nach dem Putsch hatten internationale Beobachter Pinochet eine Übergangszeit von ein, zwei Jahren zugestanden, um die Drecksarbeit für die von multinationalen Konzernen ausgehaltene chilenische Bourgeoisie zu erledigen. Doch niemand hätte gedacht, dass dieser gesichtslose General

»Allende war nie ein großer Redner. Und als Staatsmann war er ein Regierungschef, der alle Maßnahmen gründlich bedachte. Er war der Antidiktator, der bis ins kleinste Detail grundsätzliche Demokrat.«
Der chilenische Staatspräsident Salvador Allende mit Pablo Neruda während einer Kundgebung für den Präsidentschaftswahlkampf am 25. Oktober 1970 in San Antonio.

Demonstration am 5. September 1964 in Santiago de Chile zur Unterstützung Salvador Allendes im Präsidentschaftswahlkampf.

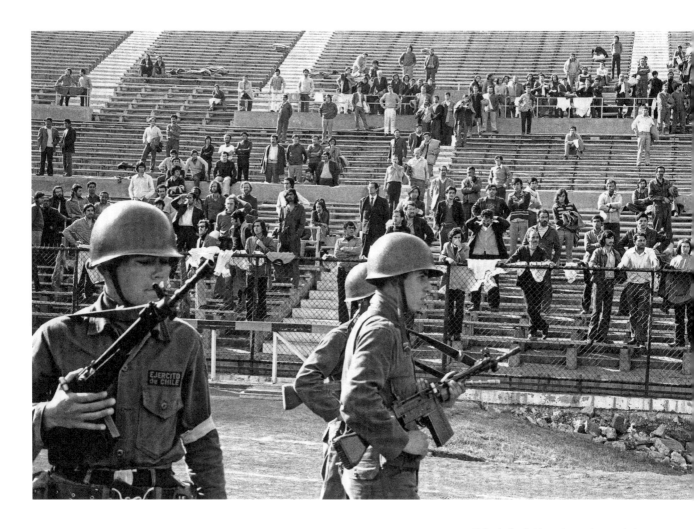

Chilenische Soldaten bewachen nach dem Militärputsch vom September 1973 die gefangenen Allende-Anhänger im National-stadion von Santiago.

25 Jahre lang Chiles Geschicke lenken und als einer der bestgehassten, aber erfolgreichsten Staatsmänner Lateinamerikas in die Geschichte eingehen würde, während der charismatische Präsident Salvador Allende nach seinem Tod in Vergessenheit geriet. Bevor er ihn zum Heereschef berief, hatte Allende General Pinochet zum persönlichen Adjutanten *(Aide-de-Camp)* Fidel Castros ernannt, der 1971 als erstes Land Lateinamerikas Chile besuchte und damit Kubas diplomatische Isolierung durchbrach. Zum Abschied schenkte Fidel Castro General Pinochet seine Pistole – kein Königsdrama von Shakespeare, sondern eine südamerikanische Telenovela, die das Leben schrieb.

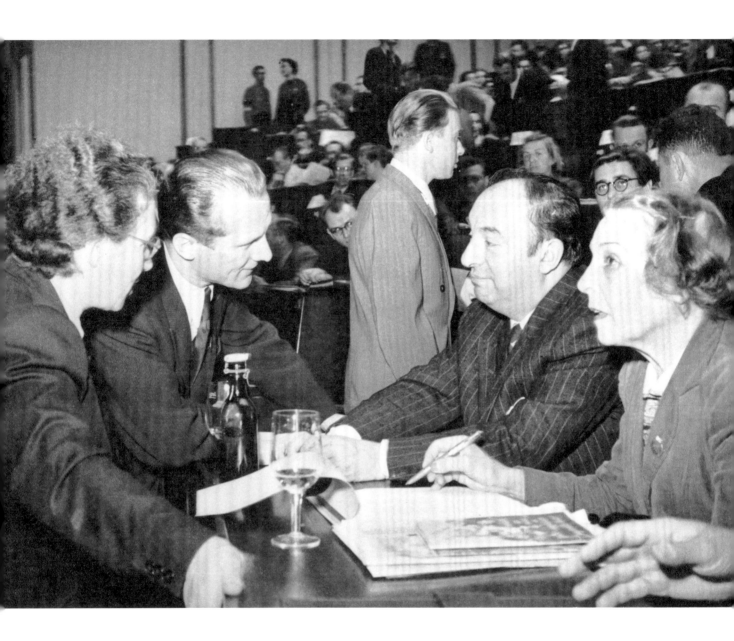

Neruda und kein Ende – Werke und Tage

Der vorausgegangene Text – eine Art Zwischenruf – ist das Ergebnis eines Prozesses politischer Desillusion, der mich vom Sympathisanten zum Kritiker des real existierenden Sozialismus werden ließ. Vorher hatte ich mich vom eher unpolitischen Autor zum linken Literaten gemausert und war, abgestoßen von Fehlentwicklungen der westlichen Welt und angezogen von marxistischen Utopien, in gefährliche Nähe zu Diktaturen des Ostblocks geraten, obwohl Kuba und China mich schon damals mehr interessierten als die DDR oder die UdSSR. Die ideologische Radikalisierung, die meine Generation nach 1968 vollzog, wurde durch Texte von Pablo Neruda beschleunigt und befördert, bis Dissidenten wie Czesław Miłosz und Joseph Brodsky die Parteibarden, unter denen Bertolt Brecht sich als resistenter gegenüber dem Zeitgeist erwies als, sagen wir, Louis Aragon, von den Podesten stürzten.

Beim Wiederlesen von Nerudas Gedichten fällt mir auf, dass die Diskussion um ideologische Verstrickungen des Autors den Texten wenig anzuhaben vermag, weil diese hitzebeständiger oder, um ein Modewort zu gebrauchen, nachhaltiger sind als die politischen Positionen, zu denen Neruda sich bekannte: *Aere perennius* – dauerhafter als Erz –, wie Horaz seine Oden nannte. Trotzdem mache ich keine Abstriche an meiner negativen Einschätzung seines parteioffiziellen Opportunismus, der sich in Stalin-Hymnen ebenso ausdrückte wie in giftigen Invektiven gegen Kafka oder Octavio Paz, deren Namen hier einmal mehr stellvertretend für andere stehen. Nerudas ideologische Irrtümer und politische Verfehlungen waren nicht ernster, sondern harmloser als die faschistischer Sympathisanten wie Ezra Pound und Gottfried Benn – ganz zu schweigen von Louis-Ferdinand Céline, der den deutschen Besatzungstruppen in Frankreich vorwarf, nicht scharf genug gegen die Juden vorzugehen. Neruda besaß weder den plebejischen Furor Célines noch die elitäre Arroganz Benns

Der Vorsitzende der DDR-Jugendorganisation FDJ Erich Honecker im Gespräch mit Pablo Neruda und dessen Gattin Delia del Carril auf einer Tagung des Internationalen Festkomitees für die III. Weltfestspiele. Aufnahme von 1951.

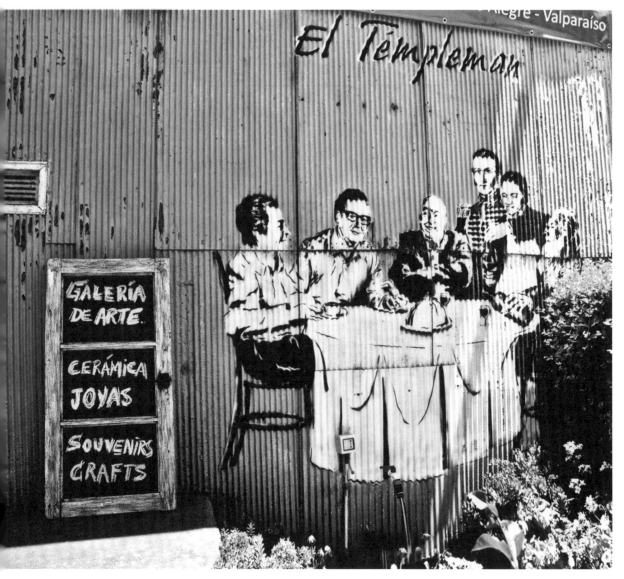

oder die Gelehrsamkeit Pounds, im Gegenteil: Seine Gedichte waren und sind volkstümlich, ja volksverbunden, trotzdem aber äußerst artifiziell, was kein Widerspruch ist. Den sehe ich eher zwischen seiner Selbsteinschätzung als Nationaldichter oder Sprachrohr der Massen und der entschiedenen Modernität seines Werks, das die Innovationsschübe der Poetik vom französischen Symbolismus bis zum Surrealismus selbstbewusst nachvollzieht, ohne Konzessionen zu machen ans Dogma des sozialistischen Realismus, dem er sich nach außen hin verschrieb. So besehen, darf Neruda für sich in Anspruch nehmen, was für Benn und Brecht, Pound und Céline ähnlich gilt: dass sein literarisches Werk nicht gleichzusetzen ist mit seiner politischen Parteinahme, weil die Vieldeutigkeit der Poesie der ideologischen Engführung widerspricht und Absichtserklärungen des Autors unterläuft oder transzendiert.

* * *

Beeindruckend ist allein schon der quantitative Umfang von Nerudas Werk. Goethes Gedichte umfassen 410 Seiten (ohne den Kommentarteil), die Schillers, der kürzer lebte, aber als Vielschreiber gilt, nur 350. Nerudas gesammelte Gedichte aber füllen 850 Seiten, obwohl die von Erich Arendt übersetzte Ausgabe nur eine Auswahl bietet – politisch oder erotisch verfängliche Verse waren zu DDR-Zeiten nicht druckbar, und der Herausgeber ließ sie wohlweislich weg. Auffällig ist, dass es sich bei Neruda trotz der in allen Schaffensphasen wiederkehrenden Liebesgedichte weniger um Lyrik im engen, intimen Sinne handelt als vielmehr um Welten und Zeiten umspannende Epik, politische und persönliche Rechenschaft, öffentliche Rede und inneren Monolog, vergleichbar mit Proust und Joyce, denen der Dichter viel verdankt. Rückblickend auf Lateinamerikas Literatur im 20. Jahrhundert ist Neruda das fehlende Bindeglied zwischen den nicaraguanischen Poeten Rubén Darío und Ernesto Cardenal: An Daríos »Modernismo« knüpfte er ebenso an, wie Cardenal mit *Gebet für Marilyn Monroe* und anderen Versen in Nerudas Fußstapfen trat.

Es genügt, das dickleibige Gedichtbuch an einer x-beliebigen Stelle aufzuschlagen, um sich von der Qualität seiner Poesie zu überzeugen, auch wenn der Text von Erich Arendt, wie jede Übertragung, nicht alle Nuancen und Details des Originals adäquat wiedergibt: »Ode an den Anzug // Jeden Morgen / wartest du, Anzug, auf einem Sessel, / dass meine Eitelkeit, / meine Liebe, meine Hoffnung, / mein Leib dich ausfülle. / Kaum / hab ich mich vom Schlaf gelöst, / vom Wasser Abschied genommen, / fahre ich in deine Ärmel, / suchen

In Valparaíso, der Stadt der Graffitis, ist auch Neruda im Straßenbild stets präsent (siehe auch S. 54). Das Foto unten zeigt ein Wandbild von Neruda am Tisch mit Chiles Nobelpreisträgerin Gabriela Mistral, dem Präsidenten Salvador Allende sowie den Nationalhelden Simón Bolívar und Bernardo O'Higgins.

Colegio
Pablo
Neruda

meine Beine / die Leere deiner Beine, / und so umfangen / von deiner unentwegten Treue, / geh ich hinaus auf den Rasen, / trete ein in die Dichtung, / blick in die Fenster, / und Dinge, / Menschen, Frauen, / Taten und Kämpfe / formen mich / [...] und also, / Anzug, / forme ich auch dich, / deine Ellbogen wetzend, / dein Geweb zerschleißend, / und so wächst dein Leben / zu meines Lebens Ebenbild«.

Bezeichnend ist, wie selbstverständlich und unprätentiös der Dichter von banalen Alltagsdingen spricht, die er durch den »hohen Ton« der Ode und die direkte Anrede nobilitiert, ohne in sentimentales Selbstmitleid abzugleiten, wie dies bei den von Neruda beeinflussten Poeten der »neuen Subjektivität« der siebziger Jahre gang und gäbe war. Das Gedicht *Ode an die Traurigkeit* wiederum erinnert an den Schlussteil von Goethes *Faust II*, wo die Sorge, der Faust den Zutritt verweigert, durchs Schlüsselloch in den Palast eindringt: »Traurigkeit, Käfer / mit sieben gebrochenen Beinen, / Spinnenei, / widerwärtige Ratte, / Skelett einer Hündin: / Hier trittst du nicht ein. / Hier kommst du nicht durch. / Heb dich hinweg. / Kehr / gen Süden mit deinem Regenschirm, / kehr / gen Norden mit deinen Schlangenzähnen. / Hier lebt ein Dichter. / Durch diese Türen vermag / die Traurigkeit nicht einzudringen«.

Weitere Reminiszenzen drängen sich auf: »Im ernsten Beinhaus war's, wo ich beschaute, / wie Schädel Schädeln angeordnet passten«: So beginnt ein Altersgedicht von Goethe, das irrtümlich *Betrachtung von Schillers Schädel* betitelt wurde und bei den folgenden Versen Nerudas Pate gestanden haben könnte: »›Ode an den Schädel‹ // Ich fühlte ihn / erst, / da ich stürzte, / mir das Leben / entglitt, / und ich fiel / aus / meinem Sein, wie aus zertretener Frucht / der Kern / [...] und einzig, / fest / wie eine Schale, / fand ich / meinen armen / Schädel [...]« Doch Neruda war kein *Poeta doctus* wie Ezra Pound, der sich aus dem Fundus der Weltliteratur, vom I Ching bis zu Petrarca und Dante, bediente, und es ist fraglich, inwieweit er Goethes Lyrik gekannt hat. Andererseits war Neruda kein Heimatdichter, der nicht über den Tellerrand Chiles hinausblickt, sondern ein großer Reisender und unersättlicher Leser von Seefahrt- und Abenteuerromanen. Zu seinen Lieblingsautoren gehörte Jules Verne, und Nerudas *Ode an einen Albatros auf großem Wanderflug* ist eine Hommage an den *Ancient Mariner* von Coleridge, einen kanonischen Text der englischen Literatur: »An diesem Tage starb / ein mächtiger grauer / Albatros. / Hier, / auf die nassen / Gestade / stürzte er nieder. / [...] Er war / im Tode / wie ein schwarzes Kreuz. / Von Schwingenspitze

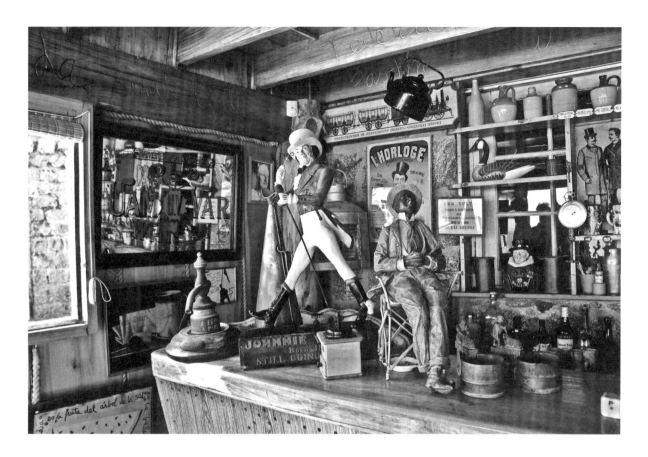

Impressionen von Nerudas Anwesen in
Isla Negra: das Haus, das Meer und die
mit Kuriositäten und Sammlerstücken
vollgestopften Innenräume. Neruda sam-
melte Galionsfiguren und Buddelschiffe,
Globen, Astrolabien und antike Fernrohre,
Sanduhren, Flaschen, Glocken und alte
Spielzeuge, aber auch Insekten, Muscheln
oder Inkunabeln.

»In meinem Haus habe ich kleine und
große Spielzeuge zusammengetragen,
ohne die ich nicht leben könnte. Das Kind,
das nicht spielt, ist kein Kind, aber der
Mann, der nicht spielt, hat für immer das
Kind verloren, das in ihm lebte und das ihm
arg fehlen wird. Ich habe mein Haus auch
als Spielzeug gebaut und spiele in ihm von
morgens bis in die Nacht.«

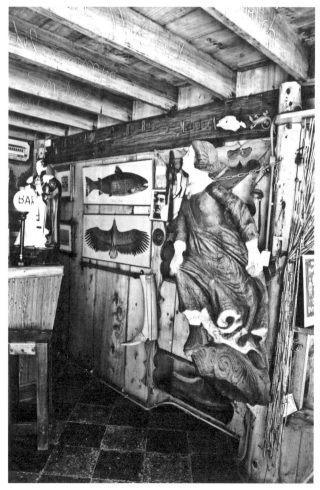

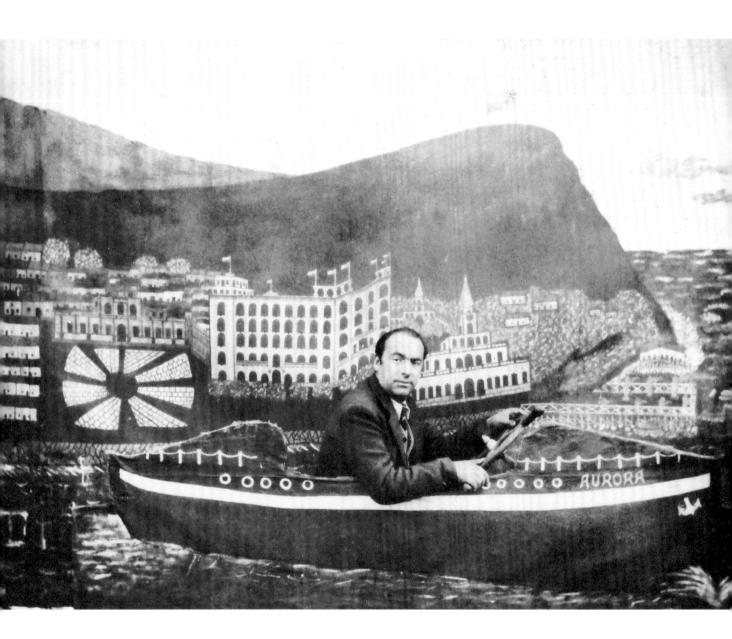

Neruda im Boot vor einer für Schnapp-
schüsse dienenden Installation mit Sehens-
würdigkeiten Chiles. Temuco, 1930er Jahre.

zu -spitze / drei Meter Gefieder / und das Haupt / wie ein Bootshaken gekrümmt / die zyklonischen Augen / geschlossen. / […] Albatros Vogel, verzeih, / sagte ich in meinem Schweigen, / da ich ihn liegen sah hingestreckt, / starr / im Sand, nach / der unermesslichen Überquerung. / […] Du dunkler Kapitän, / vernichtet in meinem Vaterland, / wollte der Himmel, dass deine Schwingen, / die stolzen / weiterflögen über / die letzte Woge, die Woge des Todes.«

Man ist versucht, immer weiter zu zitieren, denn Nerudas Werk ist wie die Brandung an der endlos langen chilenischen Küste, mal wildbewegt, dann wieder glatt und still, oder sie wird zum Tsunami und türmt sich zu furchterregender Höhe auf. Die Gedichte zu kategorisieren ist so aussichtslos wie der Versuch, die Wellen des Meeres zu zählen, das Hegel als »sich aus sich selbst hervortreibende und sich in sich selbst zurücknehmende Bewegung« bezeichnet hat, eine Definition, die zu Nerudas Poesie ebenso passt wie zur *Odyssee* von Homer. Die oben zitierten Verse sind den *Elementaren Oden* entnommen, die als Kontrapunkt zu den Hymnen auf Stalin vom Meer erzählen, 1954 erstmals erschienen. Nerudas Durchbruch aber, darin stimmen Verächter wie auch Verehrer des Dichters überein, markierte der 1933 publizierte Lyrikband *Aufenthalt auf Erden*: »Mich umgibt eine einzige Sache, ein und dieselbe Bewegung: / des Erzgesteins Schwere, das Licht der Haut, / sie heften sich an den Klang des Wortes Nacht: / des Weizens Farbe, des Elfenbeins, der Tränen, / die Dinge aus Leder, aus Holz, aus Wolle, / gealtert, verblichen, einförmig geworden, / vereinen sich um mich zu Wänden rings.«

Erich Arendt weist zu Recht darauf hin, dass und wie Nerudas Poesie im Tellurischen wurzelt, im Geruch der Erde, den er als Kind einsog, und im Feuerschein der Vulkane, den er am Horizont erblickte, und das kurze Zitat verrät den Einfluss spanischer Barockdichter wie Góngora und Quevedo ebenso wie den der Surrealisten, denen Neruda nahestand, lange bevor er sich zum Kommunismus bekannt hat. »Und dennoch wäre es köstlich, einen Notar mit einer ausgerauften Lilie zu erschrecken«, heißt es an anderer Stelle, »oder eine Nonne mit einer Ohrfeige umzubringen« – Sätze, die einem frühen Film von Luis Buñuel oder André Bretons *Manifest des Surrealismus* entnommen sein könnten. Was die spanische Barockpoesie mit dem Surrealismus verbindet, ist die Melancholie des Individuums, das sich keinem Kollektiv unterordnen will oder kann und ins künstliche Paradies des Rauschs oder der Sexualität entflieht wie im folgenden Prosagedicht: »Dann suche ich ab und an Mädchen mit

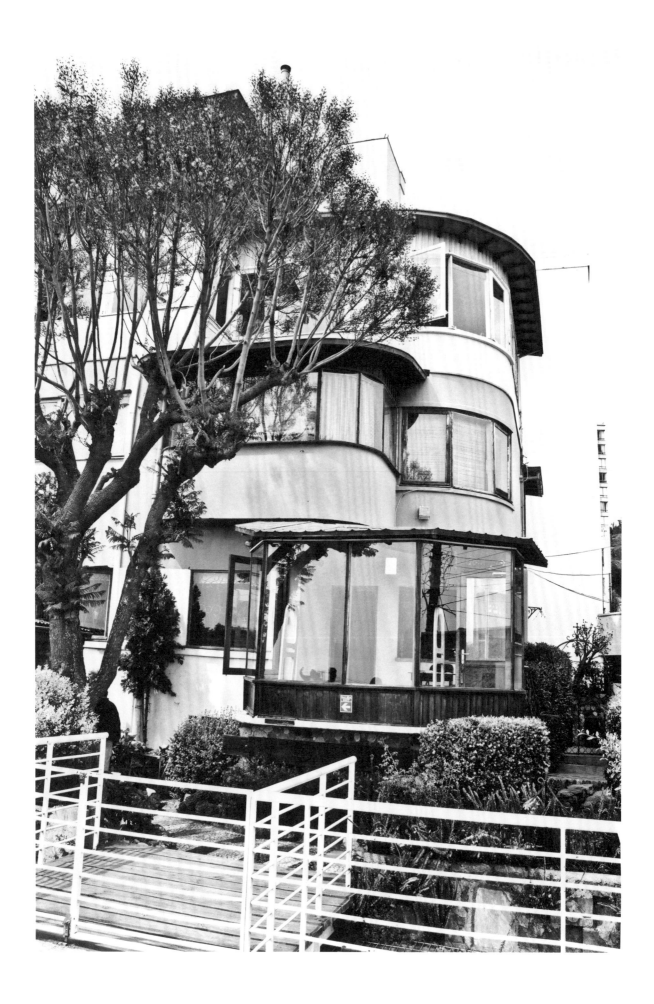

jungen Augen und Hüften auf, Wesen, in deren aufgestecktem Haar eine gelbe Blüte wie ein Blitz flammt. Sie tragen Ringe an jeder Zehe und Reifen am Arm und an den Knöcheln Fußspangen und obendrein farbige Halsketten, Ketten, die ich abnehme und betrachte, denn ich will vor einem von nichts unterbrochenen festen Körper in Entzücken geraten und meinen Kuss nicht abschwächen.«

Das Objekt seiner Begierde, den weiblichen Körper, setzt Neruda umstandslos mit Erde und Meer gleich – Sphären, die einander bedingen und durchdringen. Der Wärmestrom der Erotik durchzieht sein Leben und Werk von den ersten Schreibversuchen bis zu Pinochets Putsch, und es spricht für Neruda, wie selbstverständlich er Freunde, Geliebte und andere ihm nahestehende Personen in den Gedichten zitiert, unbekümmert darum, ob der Leser die Anspielungen versteht oder nicht: »Ich käme mit Oliviero, Norah, / Vicente Aleixandre, Delia / Maruca, Malva Marina, María Luisa y Larco, / la Rubia / Rafael, Ugarte, / Cotapos, Rafael Alberti, / Carlos, Bebé, Manolo Altolaguirre, / Molinari, / Rosales, Concha Méndez / und den andern, die mir nicht im Gedächtnis sind.«

»Hat er sie wirklich geliebt«, fragte mich, als es die DDR noch gab, eine Bibliothekarin auf einer Tagung der Goethe-Gesellschaft, und ich habe vergessen, ob die Frage sich auf Goethes Gattin Christiane bezog oder auf dessen wechselnde Geliebte von Friederike Brion bis Ulrike von Levetzow. Im Hinblick auf Pablo Neruda lautet die Antwort: Ja! Der chilenische Dichter war ein großer Liebender, kein Latin Lover oder Don Juan, der wie ein Serienmörder Frauen verführt und dadurch ins Unglück stürzt, sondern ein Überzeugungstäter, der dreimal verheiratet und stets aufs Neue verliebt war. Neruda hielt seinen Geliebten die Treue, im Gedicht jedenfalls, denn er brauchte eine Frau als Adressatin, Muse und Inspirationsquelle seiner Kunst: nicht anders als Goethe, mit dem er in diesem Punkt vergleichbar ist. Doch genau genommen liebte Neruda nur sich selbst; er umgab sich mit Frauen und Freunden, in denen er die eigene Bedeutung gespiegelt sah, und projizierte sein überdimensionales Ego auf die Kommunistische Partei, auf Chile und ganz Lateinamerika, Spanien, Frankreich und den Rest der Welt, während er Kritiker und Gegner wie Pablo de Rokha und Ricardo Paseyro als »kleine Pisser« oder »Papageien« diffamierte: ein kindlicher Größenwahn, wie er bei vielen Künstlern anzutreffen ist, weil Klappern zum Handwerk gehört und jemand, der die eigene Bedeutung nicht maßlos überschätzt, nichts Bleibendes zu schaffen vermag.

Nerudas zweites Domizil »La Sebastiana« auf dem Cerro Florida in Valparaíso, einem der mehr als fünfzig Hügel, die Bucht und Hafen der Stadt umschließen. Der Dichter hatte den jahrelang leerstehenden viergeschossigen Rohbau mit verwinkelten Fluren und steilen Treppen 1958 erworben. Erst 1961 konnte er nach dreijährigem Ausbau in das nach dem Vornamen des Architekten benannte Haus einziehen.

Trotz oder wegen dieses Charakterdefizits, das zugleich seine Stärke war, hat Neruda sich in die Poesie des 20. Jahrhunderts eingeschrieben mit erotisch aufgeladenen Versen von einzigartiger Intensität wie etwa in dem Poem *Einsamer Herr*: »Die Abenddämmerungen des Verführers und die Nächte der Ehegatten / fügen sich wie zwei Laken zusammen, die mich begraben, / und die Stunden nach dem Frühstück, wenn die jungen Studenten / und die jungen Studentinnen und die Priester onanieren / [...] und die Vettern mit ihren Basen seltsame Spielchen treiben, / und die Ärzte den Ehemann der jungen Patientin wütend anstarren, / und die Morgenstunden, in denen der Professor, wie aus Versehen, / seinen Ehepflichten nachkommt und frühstückt, / und dann noch die Ehebrecher, die sich mit wahrer Leidenschaft lieben, / auf Betten lang und hoch wie Schiffe.«

* * *

Die zentrale Rolle des erotischen Begehrens tritt noch klarer hervor in seinem Gedicht *Sexuelle Flut*, das gegen die in Chile herrschende Bigotterie und Prüderie zu Felde zieht: »Ich sehe den ausgedehnten Sommer / und aus einem Kornspeicher ein Keuchen kommen, / Kellereien, Zikaden, / Dörfer, Reize, / Wohnstätten, Mädchen, / die mit den Händen auf dem Herzen schlafen, / von Räubern träumen, von Feuersbrünsten, / [...] ich sehe Blut, Dolche und Damenstrümpfe / und Männerhaare, / ich sehe Betten, sehe Gänge, in denen eine Jungfrau aufkreischt, / ich sehe Bettdecken und Organe und Hotels.«

Hiermit ist meine vorschnelle Behauptung widerlegt, Nerudas Poesie sei nicht von Erotik beseelt und der Dichter habe den Tod nicht zur Kenntnis genommen oder aus seinem Werk ausgesperrt. Das Gegenteil trifft zu: Das Bewusstsein der Vergänglichkeit ist in all seinen Gedichten präsent, nicht im religiösen oder philosophischen Sinn – metaphysische Spekulation lag ihm fern –, sondern in einem elementaren, physischen Sinn. Das Leben, dessen Füllhorn er vor den Lesern ausschüttet, ist von Auslöschung oder Vernichtung bedroht wie der Süden Chiles, wo Neruda aufwuchs zwischen feuerspeienden Vulkanen, Eisbarrieren und tobender See. Seiner prekären Existenz bleibt sich der Dichter stets bewusst, und in der *Liturgie meiner Beine* (verreisen heißt auf Pidgin-Englisch in Neuguinea »throw away leg«, wirf dein Bein weg) schildert er den eigenen Körper so, wie er Socken oder einen Anzug besingt – Verdinglichung ist das richtige Wort dafür: »Die Menschen gehen zur Zeit über unsere Erde / fast ohne daran zu denken, dass sie einen Leib haben und darin das Leben, / und eine Furcht ist, eine Furcht ist in der Welt vor Worten / die den Leib

Zu »La Sebastiana« gehört der Blick aufs Meer ebenso wie die originelle Inneneinrichtung.

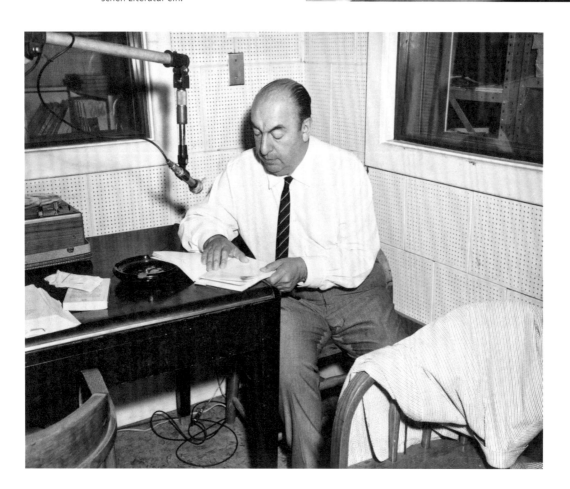

»Wenn dies auch niemanden interessiert:
Wir sind glücklich. [...] Ich widme ihr alles,
was ich schreibe, was ich habe. Es ist nicht
viel, aber sie ist es zufrieden.«
Pablo und seine Geliebte Matilde Urrutia,
die er 1946 in Chile kennengelernt hatte.
Aufnahme von 1952.

Neruda am 20. Juni 1966 im Aufnahme-
studio der Library of Congress in Washing-
ton. Er spricht sein Gedicht *Die Höhen von
Machu Picchu* für das Archiv der Hispani-
schen Literatur ein.

bezeichnen, / und man spricht am liebsten von der Kleidung […] / Die Kleider haben Dasein, haben Farbe, Form, Zeichnung / und den höchsten Platz in unseren Mythen, viel zu viel Platz, / zu viel Möbel und zu viel Wohnungen sind in der Welt«.

Pablo Neruda war ein rastlos Reisender, ständig unterwegs oder auf der Flucht von Chile nach Argentinien und von dort weiter nach Spanien, das er nach der Niederlage im Bürgerkrieg »eingeschreint«, wie man damals sagte, im Herzen trug. Als chilenischer Konsul lernte er Madrid, Barcelona und vor allem die Hauptstadt Frankreichs lieben: Chile sei zu lang, zu schmal und viel zu weit weg, soll er zu Jorge Edwards gesagt haben – man müsste es gegen etwas Kleineres eintauschen, näher an Paris.

Nach 1945, dem Jahr seines Eintritts in die Kommunistische Partei, besuchte er die Metropolen der zweiten, sozialistischen Welt, die ein Viertel der Erde umfasste, Moskau und Peking, Budapest, Bukarest, Warschau, Prag und Ost-Berlin. Aber auch in New York und Los Angeles ließ Neruda sich als Dichter feiern, sowie, nicht zuletzt, in Mexiko und Peru, deren präkolumbianischen Kulturen er ein Denkmal setzte in seinem *Großen Gesang*. Weit ausholend, mit epischem Atem, rekapituliert er hier die Vor- und Frühgeschichte Südamerikas, von den geologischen Formationen über die Pflanzen- und Tierwelt bis zu den indigenen Völkern, die Spanien ausrottete oder unterwarf, und von Simón Bolívars antikolonialem Befreiungskampf bis zum Neokolonialismus Europas und der USA.

All das ist nicht neu. Weniger bekannt sind Nerudas Lehr- und Wanderjahre in Südasien, Burma und Ceylon, wo er als chilenischer Konsul amtiert hatte. Der Aufenthalt im heutigen Myanmar und in Sri Lanka war eine sein Leben und Schreiben prägende Erfahrung, auf die der Dichter immer wieder zurückkam: »Im Osten das Opium‹ // Schon von Singapore an roch es nach Opium, / Der gute Engländer wusste schon, was er tat. / In Genf donnerte er / gegen die Schmuggler, / und in den Kolonien jeder Hafen stieß / eine mit offizieller Nummer und hinreichender / Lizenz versehene Rauchwolke aus. / Der förmliche Gentleman aus London / als tadellose Nachtigall gekleidet / (gestreiftes Beinkleid und gestärkte Wäsche als Rüstung) / trillerte gegen den Verkäufer von Schatten, / hier im Orient jedoch / demaskierte er sich / und verkaufte die Schlafsucht an jeder Straßenecke.«

* * *

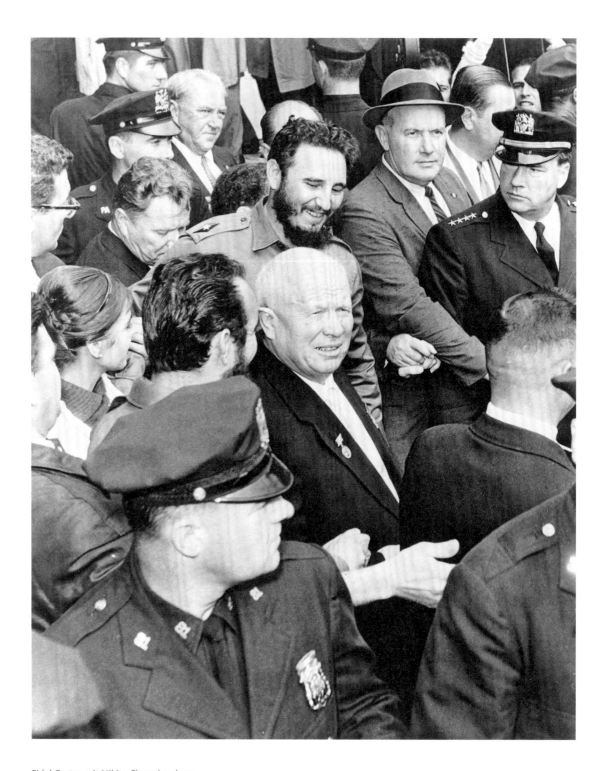

Fidel Castro mit Nikita Chruschtschow
während der UNO-Vollversammlung im
September 1960 in New York.

Von Paris kommend, besuchte Neruda im Dezember 1960 Kuba, wo man ihn kühl, ja frostig empfing, obwohl er in seinem Poem *Heldenepos* (*Canción de gesta*) Fidel Castros Partisanen gehuldigt hatte. Ernesto Che Guevara, damals Direktor der Nationalbank, erwartete ihn um Mitternacht in seinem Büro, die in Schnürstiefeln steckenden Füße vor sich auf dem Tisch, und pries den bewaffneten Kampf als einzig richtigen Weg: »Schlechte Manieren« – so hat Neruda im Nachhinein diese Begegnung kommentiert. Die Führer der Revolution, aber auch Kubas tonangebende Intellektuelle sahen in ihm eine Personifizierung all dessen, was sie überwunden zu haben glaubten: einerseits das Erbe des Stalinismus, der Friedensappelle nach außen mit blutigen Säuberungen im Inneren verband; andererseits die Illusion des Parlamentarismus, der die kapitalistische Gesellschaft zu reformieren suchte, statt sie revolutionär zu verändern. Che Guevara sympathisierte mit Maos Kulturrevolution, während Fidel Castro sich der UdSSR annäherte und zugleich Kubas Kommunistische Partei entmachtete, die der Chiles nahestand. Neruda hat das Zerwürfnis nie öffentlich gemacht und riet auch Jorge Edwards davon ab, dies zu tun, als der, zwecks Aufnahme diplomatischer Beziehungen nach Kuba entsandt, von Castro zur *persona non grata* erklärt und ausgewiesen wurde, weil er sich mit dem in Ungnade gefallenen Dichter Heberto Padilla solidarisiert hatte. Auch Sartre, Susan Sontag und Mario Vargas Llosa haben sich von Castros Regime distanziert, während Gabriel García Márquez dem Máximo Líder treu ergeben blieb.

Verkehrte Welt! Während Chiles Bourgeoisie ihm zujubelte und Perus Präsident Belaúnde Terry ihm einen Orden ans Revers heftete, wurde Neruda von der Studentenrevolte links überholt und bei öffentlichen Auftritten ausgepfiffen, unter Berufung auf Kuba, das damals noch Jugend und Sex-Appeal zu verkörpern schien. Gleichzeitig litt er an den Folgen des sowjetischen Einmarschs in Prag, den Castro trotz ideologischer Bedenken begrüßte, während Neruda eine geplante Europareise absagte mit der Begründung, ihm sei »allzu tschechoslowakisch« zumute. Wie und was er dabei empfand, brachte er in seinem Gedicht *Die Wahrheit* zum Ausdruck: »Gräuel und Entsetzen! Ich las Romane, / unendlich rechtschaffene, / und so viele Verse über / den Ersten Mai / dass ich jetzt nur noch über den 2. dieses Monats schreibe.« Was den Leser im Nachhinein mit Nerudas politischen Irrtümern versöhnt, ist sein mit Selbstironie gepaarter Humor, der ihn mit Blick auf Stalin sagen ließ, in seinen Gedichten kämen zu viele Schnurrbärte vor – man solle sie ausrupfen!

* * *

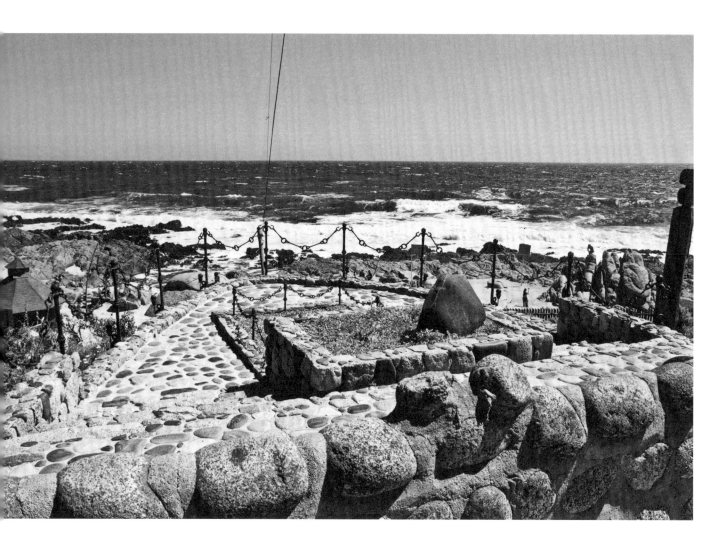

»Der Himmel eines langen Tages bedeckt
den ganzen Ozean. Die Nacht wird
kommen und wird mit ihrem Schatten den
großen geheimnisgrünen Palast erneut
verbergen.«
Nerudas Grab in Isla Negra.

Pablo Nerudas Logo – als Untersetzer.

Pablo Neruda starb zwölf Tage nach dem Putsch des Generals Pinochet, der die Volksfrontregierung von Salvador Allende am 11. September 1973 im Blut erstickte. Seine sterblichen Überreste wurden mehrfach exhumiert und forensisch untersucht, aber weder in Chile noch in den USA fand man belastbare Beweise dafür, dass er mit einer Giftspritze getötet worden sei, wie Nerudas Chauffeur behauptet, dessen These eines Mordkomplotts im In- und Ausland nachgebetet wird, weil eine Verschwörungstheorie plausibler scheint als die schlichte Tatsache, dass der Dichter an Prostatakrebs starb. Seinem letzten Wunsch entsprechend, wurde er mit Blick aufs Meer neben Matilde Urrutia im Garten seines Hauses in Isla Negra beigesetzt, das vom Museum zum Wallfahrtsort avancierte, an dessen Zaun Liebespaare Blumen und Briefe deponieren: ein sprechender Beweis dafür, dass Nerudas Werk weniger in den historischen Gedichtzyklen weiterlebt als in der Liebeslyrik, die in Chile und anderswo Teil der Populärkultur geworden ist. Sein Nachruhm begann mit dem Erscheinen der in alle Weltsprachen übersetzten Memoiren *Ich bekenne, ich habe gelebt*, gefolgt von acht Lyriksammlungen und einem Prosaband, der die Liste seiner Publikationen auf über fünfzig Titel ansteigen ließ. Ein wichtiger Beitrag dazu war António Skármetas Buch *Mit brennender Geduld*, das zweimal verfilmt und in Los Angeles sogar als Oper inszeniert worden ist. *Adiós Poeta*, die Erinnerungen von Jorge Edwards an dessen langjährige Freundschaft mit Neruda, sind dagegen ein Geheimtipp geblieben.

Am Ende steht das Vexierbild einer von Widersprüchen gezeichneten, ambivalent schillernden Persönlichkeit, die Hans Magnus Enzensberger, der dem Poeten auf Reisen durch die Sowjetunion mehrfach begegnet ist, in seinem Erinnerungsbuch *Tumult* (2014) so charakterisiert: »Neruda habe ich in Moskau wiedergetroffen. [...] Die Serviererin mit Häubchen und weißer Schürze rollte auf ihrem Teewagen herbei, was er verlangte: Kaviar, Blinis und Champagner. [...] Er hielt es für natürlich, dass ihm das alles zustand, weil er ein Dichter war. Neruda brachte es fertig, das Ableben dieses Mythos zu ignorieren. Er trat auf, als wäre er Lord Byron, wiewohl dieser berühmte Vorgänger seine Rechnungen vermutlich selbst bezahlt hat. [...] Er war ein Überlebenskünstler, aber jede Berechnung lag ihm fern. Er hatte sie nicht nötig. Manchmal war er ein Kind, manchmal ein Grandseigneur, aber immer ein Dichter.«

Zeittafel zu Pablo Nerudas
Leben und Werk

1904 Am 12. Juli Geburt von Ricardo Eliécer Neftalí Reyes Basoalto in Parral (Südchile) als Sohn des Lokomotivführers José del Carmen Reyes und der Volksschullehrerin Rosa Neftalí Basoalto. Ab 1920 benutzt der Dichter das Pseudonym Pablo Neruda, das er am 28. Dezember 1946 als seinen Namen legalisieren lässt. Die Mutter stirbt sechs Wochen nach seiner Geburt an Tuberkulose.

1906 Umzug des Vaters nach Temuco (Südchile) und zweite Ehe mit Trinidad Candia Marverde.

1921 Neruda begibt sich zum Französisch- und Pädagogik-Studium nach Santiago de Chile.

1923 Erstausgabe von *Abend- und Morgendämmerung*

1924 Erstveröffentlichung von *Zwanzig Liebesgedichte und ein Lied der Verzweiflung*.

1927 Neruda ist chilenischer Honorarkonsul in Rangun, Colombo, Batavia und Singapur (bis 1932).

1930 Hochzeit mit der Holländerin Maria Antonieta Hagenaar Vogelzang.

1932 Rückkehr nach Chile. Zweite und definitive Ausgabe von *Zwanzig Liebesgedichte und ein Lied der Verzweiflung*.

1933 Erstausgabe von *Der begeisterte Schleuderer* (zehn Jahre nach der Abfassung). Chilenischer Konsul in Buenos Aires. Erste Begegnung mit Federico García Lorca. Erstausgabe von *Aufenthalt auf Erden* (1925–1931).

1934 Chilenischer Konsul in Barcelona. Geburt seiner Tochter Malva Marina. Neruda lernt die Argentinierin Delia del Carril kennen.

1935 Chilenischer Konsul in Madrid. Zweite erweiterte Ausgabe von *Aufenthalt auf Erden* (1925–1935).

1936 Nach dem Ausbruch des Spanischen Bürgerkriegs wird Pablo Neruda als Konsul abgesetzt. Trennung von Maria Antonieta Hagenaar Vogelzang.

1937 Rede in Paris auf Federico García Lorca. Engagement zugunsten der spanischen Republik. Erstausgabe von *Spanien im Herzen*.

1938 Tod seines Vaters und seiner Stiefmutter. Politisches Engagement in Chile für Pedro Aguirre Cerda, den Präsidentschaftskandidaten der Volksfront.

1939 Chilenischer Konsul für die spanischen Emigranten in Paris. Er organisiert die Überfahrt spanischer Flüchtlinge nach Chile auf dem umgebauten Frachtschiff »Winnipeg«.

1940 Chilenischer Konsul in Mexiko-Stadt.

1941 Die Universität von Mexiko-Stadt publiziert *Gesang für Bolívar*.

1942 Neruda liest im Auditorium maximum sein Gedicht *Gesang für Stalingrad*, das dann überall in Mexiko-Stadt als Plakat angeschlagen wird. Tod seiner kranken Tochter Malva Marina.

1943 Reise in die USA. Triumphale Rückkehr nach Chile über Panama, Kolumbien, Peru (wo er Lima, Cuzco, Machu Picchu und Arequipa besucht).

1944 Neruda erhält den Lyrik-Preis der Stadt Santiago de Chile.

1945 Wahl zum Senator für die nordchilenischen Provinzen Tarapacá und Antofagasta. Eintritt in die Kommunistische Partei Chiles. Reise nach Brasilien.

1946 Wahlkampfleiter des chilenischen Präsidentschaftskandidaten Gabriel González Videla. Erste Begegnung mit Matilde Urrutia in Santiago.

1947 Publikation von *Dritter Aufenthalt*.

1948 Pablo Neruda hält am 6. Januar im Senat die Rede *Ich klage an* gegen den politischen Kurswechsel des Präsidenten Gabriel González Videla; daraufhin wird er als Senator abgesetzt und polizeilich gesucht. Verbot der Kommunistischen Partei Chiles. Neruda lebt bis Februar 1949 im Untergrund.

1949 Abenteuerliche Flucht aus Chile. Ernennung zum Mitglied des Weltfriedensrates. Er trifft in Mexiko-Stadt Matilde Urrutia wieder. Beginn des bis 1952 andauernden Exils. Zahllose Reisen nach Amerika, Europa und Asien (Indien, Volksrepublik China).

1950 Erstausgabe von *Der Große Gesang* in Mexiko-Stadt. Neruda erhält in Warschau den Internationalen Friedenspreis.

1952 Aufenthalt auf Capri, zusammen mit Matilde Urrutia. Anonyme Publikation von *Die Verse des Kapitäns* in Neapel. Triumphale Rückkehr nach Chile.

1953 Neruda erhält den Stalin-Preis.

1954 Erstausgabe von *Elementare Oden* und *Die Trauben und der Wind*. Zahlreiche Reisen und Ehrungen.

1955 Trennung von Delia del Carril und endgültige Verbindung mit Matilde Urrutia.

1956 Erstausgabe von *Neue Elementare Oden*.

1957 Wahl zum Präsidenten des chilenischen Schriftstellerverbandes. Erstausgabe von *Drittes Buch der Oden*.

1958 Beteiligung am Präsidentschaftswahlkampf in Chile. Erstausgabe von *Extravaganzenbrevier*.

1959 Erstausgabe von *Seefahrt und Rückkehr*.

1960 Zahlreiche Reisen. Aufenthalte in Paris und auf Kuba. Erstausgabe von *Heldenepos*.

1964 Erstausgabe des *Memorial von Isla Negra*.

1966 Reisen in Nord- und Südamerika. Neruda legalisiert in Chile seine im Ausland geschlossene Ehe mit Matilde Urrutia.

1967 Dritte, aktualisierte Ausgabe der *Vollständigen Werke* (Editorial Losada, Buenos Aires).

1968 Erstausgabe von *Die Hände des Tages*.

1969 Ernennung zum Präsidentschaftskandidaten der Kommunistischen Partei Chiles; Wahlkampf; Verzicht zugunsten von Salvador Allende. Erstausgabe von *Ende der Welt* und *Immer noch*.

1970 Erstausgabe von *Das entflammte Schwert* und *Die Steine des Himmels*. Wahlkampf; nach dem Sieg der Volksfront Ernennung zum Botschafter Chiles in Paris.

1971 Nobelpreis für Literatur.

1972 Aus Gesundheitsgründen Rücktritt von seinem Botschafterposten. Die Regierung und das chilenische Volk ehren Pablo Neruda im Nationalstadion von Santiago.

1973 Am 11. September Sturz und Tod von Salvador Allende. Pablo Neruda stirbt am 23. September in Santiago de Chile.

1974 Die Memoiren *Ich bekenne, ich habe gelebt* und die acht postumen Lyrikbände *Die abgeschnittene Rose, Garten im Winter, 2000, Das gelbe Herz, Buch der Fragen, Elegie, Das Meer und die Glocken, Ausgewählte Mängel* erscheinen. Nerudas sterbliche Überreste werden aus dem Mausoleum der Familie Dittborn zum Hauptfriedhof umgebettet.

1978 Postume Publikation der Prosaschriften *Um geboren zu werden*.

1992 Die sterblichen Überreste von Pablo Neruda und Matilde Urrutia werden im Beisein des Präsidenten Patricio Aylwin sowie von Volksvertretern und Mitgliedern der Neruda-Stiftung nach Isla Negra transferiert und dort beigesetzt.

Auswahlbibliographie

Werke

Die Neruda-Bibliographie des spanischen Cervantes-Instituts verzeichnet fast 200 Publikationen, ohne fremdsprachige Ausgaben; die Liste der Erstveröffentlichungen, herausgegeben von der Neruda-Stiftung und der Universidad de Chile, allein 34 Buchtitel. Hier nur die wichtigsten:

Pablo Neruda: *Obras Completas*. Herausgegeben von Hernán Loyola, eingeleitet von Saúl Yurkievich u. a. 5 Bände. Galaxia Gutenberg, Barcelona 1999–2001. – Nerudas Gesamtwerk.

Pablo Neruda: *Obras Completas*. Herausgegeben von Margarita Aguirre, Alfonso Escudero und Hernán Loyola. 3 Bände. Losada, Buenos Aires 1957. – Die zu Lebzeiten Nerudas begonnene und unvollständig gebliebene Werkausgabe; Neuauflagen erschienen 1962, 1967 und 1973.

Pablo Neruda: *Dichtungen 1919–1965*. Herausgegeben, übertragen und eingeleitet von Erich Arendt. Luchterhand Literaturverlag, Darmstadt/Neuwied 1977. – Enthält eine repräsentative Auswahl von Nerudas Gedichten.

Pablo Neruda: *Geografía infructuosa / Unfruchtbare Geographie. Poemas / Gedichte.* Aus dem Spanischen mit einem Nachwort von Hans-Jürgen Schmitt unter Mitwirkung von Ute Steinbicker. teamart Verlag, Zürich 2011.

Pablo Neruda: *Ich bekenne, ich habe gelebt*. Ins Deutsche übersetzt und mit einem Nachwort versehen von Curt Meyer-Clason. Luchterhand Literaturverlag, Darmstadt/Neuwied 2003.

Sekundärliteratur

Hans Christoph Buch: *Der dicke Dichter und der dünne General.*
Erstdruck in: *Standort Bananenrepublik.* Zu Klampen Verlag,
Lüneburg 2004.

Jorge Edwards: *Adiós poeta … Erinnerungen an Pablo Neruda.* Aus
dem Spanischen von Thomas Brons. Luchterhand Literaturverlag,
Hamburg/Zürich 1992. – Die persönlichen Memoiren – unver-
zichtbar und äußerst aufschlussreich.

Jorge Edwards: *Persona non grata.* Aus dem chilenischen Spanisch
von Sabine Giersberg und Angelica Ammar. Mit einem Nachwort
des Autors. Verlag Klaus Wagenbach, Berlin 2006.

Jorge Edwards: *Retazos nerudianos.* In: *El País* vom 28. Januar
2015. – Zu Nerudas nachgelassenen Gedichten.

Victor Farías: *Neruda y Stalin.* In: *Nerudiana* 1, 1995, S. 225–241. –
Eine Gegenposition zu Volodia Teitelboim.

David Schidlowsky: *Las furias y las penas – Pablo Neruda y su
tiempo.* 2 Bände. Wissenschaftlicher Verlag, Berlin 2003. – Von
allen Neruda-Biographien ist dies die detailreichste und zuverläs-
sigste, ein Meilenstein!

Hans-Jürgen Schmitt: *Pablo Neruda. Der universelle Dichter.* Werk-
monographie. edition text + kritik, München 2009. – Knappe,
präzise Darstellung von Nerudas Leben und Werk.

Federico Schopf: *Neruda Comentado.* Sudamericana, Santiago
2009. – Eine ausgewogene Darstellung.

Antonio Skármeta: *Mit brennender Geduld.* Roman. Übersetzt von
Willi Zurbrüggen, Piper Verlag, München/Zürich 1985.

Antonio Skármeta: *Neruda por Skármeta.* Seix Barral, Barcelona
2004.

Antonio Skármeta: *Ardiente paciencia. (El cartero de Neruda).*
Herausgegeben von Monika Ferraris. Reclam, Stuttgart 2006.

Volodia Teitelboim: *Pablo Neruda. Biografía*. Losada, Buenos Aires 1996.

Volodia Teitelboim: *Antes del olvido II. Un hombre de edad media. Memorias*, Sudamericana, Santiago 1999.

Weiteres aufschlussreiches Material

Harold Bloom (Hg.): *Pablo Neruda.* Chelsea House, New York 1989. – Sehr lesenswerte Einführung.

Arthur Koestler: *Sonnenfinsternis.* Deutsche Erstausgabe bei Hamish Hamilton, London 1946; zuletzt im Elsinor Verlag, Coesfeld 2016.

George Orwell: *Burmese Days.* Harper & Brothers, New York 1934. In der Übersetzung von Susanna Rademacher als *Tage in Burma*, im Diogenes Verlag, Zürich 2003.

George Orwell: *Homage to Catalonia.* Secker & Warburg, London 1938. Deutsch zuerst 1964 unter dem Titel *Mein Katalonien* bei Rütten + Loening, München; neuere Auflagen unter dem Titel *Mein Katalonien. Bericht aus dem Spanischen Bürgerkrieg* ab 1975 im Diogenes Verlag, Zürich.

Robert Pring-Mill: *The Poet and his Roots.* In: *Times Literary Supplement* vom 16. April 1970.

Fernando Saez: *Todo debe ser demasiado. Vida de Delia del Carril, la Hormiga.* Sudamericana, Santiago 1997.

Christoph Strosetzki: *Kleine Geschichte der lateinamerikanischen Literatur im 20. Jahrhundert.* Verlag C. H. Beck, München 1994. – Nützliches Nachschlagewerk.

Matilde Urrutia: *Mi vida junto a Pablo Neruda.* Seix Barral, Barcelona 1986.

Pablo Larraíns Film *Neruda*, der 2017 in deutsche Kinos kam, ist sehr sehenswert, obwohl oder weil er sich nicht an historische Vorgaben hält und Nerudas Flucht aus Chile aus Sicht des ihn beschattenden Agenten schildert, der sich als Doppelgänger des Dichters entpuppt.

* Alle Zitate in den Bildunterschriften stammen aus: Pablo Neruda: *Ich bekenne, ich habe gelebt*. Ins Deutsche übersetzt und mit einem Nachwort versehen von Curt Meyer-Clason. Luchterhand Literaturverlag, Darmstadt/Neuwied 2003.

Bildnachweis

S. 8 ullstein bild – SPUTNIK / Ya. Briliant

S. 10, 14 (o.), 16 (o. r.), 20 (o.), 26 (o.), 36 (o.), 58, 64 (o.) Archivo Fundación Pablo Neruda, Santiago de Chile

S. 12, 34 (u.) Colección Museo Histórico Nacional, Santiago de Chile

S. 16 (o. l.) ullstein bild – CTK

S. 16 (u.), 42 (o. r.), 64 (u.) Library of Congress Prints and Photographs Division Washington

S. 18 (o.) aus: Robert Colls: *George Orwell: English Rebel.* Oxford University Press, New York 2014, Taf. 4

S. 28 (o.), 34 (o.), 36 (u.) Colección Museo Histórico Nacional, Santiago de Chile / Marcos Chamudes Reitich

S. 30 (o.), 40 akg-images / Sputnik

S. 30 (u. l.), 32 (u.), 42 (u.), 52, 54, 56, 57, 60, 62, 68 Etna Ruf, Berlin

S. 30 (u. r.) Library of Congress Prints and Photographs Division Washington / Carl Van Vechten

S. 32 (o.) Bundesarchiv Bild 183-15304-0048 / Horst Sturm

S. 38 Scanpix

S. 42 (o. l.) The Beinecke Rare Book & Manuscript Library, Yale University

S. 44 Colección Museo Histórico Nacional, Santiago de Chile / Guillermo Gomez Mora

S. 46 (o.) Fundación Salvador Allende, Santiago de Chile

S. 46 (u.) Library of Congress Prints and Photographs Division Washington / James N. Wallace

S. 50 Bundesarchiv Bild 183-10640-0020 / Hans Günter Quaschinsky

S. 66 Library of Congress Prints and Photographs Division Washington / Herman Hiller

Autor und Verlag haben sich redlich bemüht, für alle Abbildungen die entsprechenden Rechteinhaber zu ermitteln. Falls Rechteinhaber übersehen wurden oder nicht ausfindig gemacht werden konnten, so geschah dies nicht absichtsvoll. Wir bitten in diesem Fall um entsprechende Nachricht an den Verlag.

Impressum

Gestaltungskonzept: *Groothuis, Lohfert, Consorten, Hamburg | glcons.de*

Layout und Satz: *Angelika Bardou,* Deutscher Kunstverlag

Reproduktionen: *Birgit Gric,* Deutscher Kunstverlag

Lektorat: *Michael Rölcke,* Berlin

Gesetzt aus der *Minion Pro*

Gedruckt auf *Lessebo Design*

Druck und Bindung: *Grafisches Centrum Cuno, Calbe*

Umschlagabbildung: Pablo Neruda 1949 in Prag.
© ullstein bild – CTK / Rostislav Novak

Bibliografische Information der Deutschen Nationalbibliothek
Die Deutsche Nationalbibliothek verzeichnet diese Publikation
in der Deutschen Nationalbibliografie; detaillierte bibliografische
Daten sind im Internet über http://dnb.dnb.de abrufbar.

© 2017 Deutscher Kunstverlag GmbH Berlin München

Deutscher Kunstverlag Berlin München
Paul-Lincke-Ufer 34
D-10999 Berlin
www.deutscherkunstverlag.de

ISBN 978-3-422-07368-5